GIARDINO
DEI SEMPLICI

GIARDINO
DELLA
CHERARDESCA

VIA GUELFA

S. MARCO

PI
DO

STAZIONE
CENTRALE

VIA NAZIONALE

VIA DEGLI ALFANI

MUSEO
ARCHEOLOGICO

S. LORENZO

ACC.
BELLE ARTI

S. MARIA
NOVELLA

PIA
D'A

OSPEDALE
S.M. NUOVA

S. MARIA
DEI PAZZI

VIA DEI PILASTRI

PIAZZA DUOMO

TEMPLE
ISRAELITIC

VIA DELL' ORIUOLO

PAL.
RUCELLAI

P.ZA
STROZZI

VIA DEL CORSO

MERCA
S. AMB

VIA DELL' AGNOLO

P.ZA
DAVANZATI

BARGELLO

VIA GHIBELLINA

PIAZZA
SIGNORIA

PONTE
S. TRINITA

PALAZZO
VECCHIO

S. CROCE

VIA P. T

UFFIZI

S. SPIRITO

PONTE
VECCHIO

BIBLIOTECA
NAZIONALE

VIA DEI MALCONTEN

COSTA SAN GIORGIO

PONTE
ALLE
GRAZIE

LUNGARNO DELLA ZEC

Fiume

PALAZZO
PITTI

LUNGARNO SERRISTORI

GIARDINO
DI
BOBOLI

PORTA
S. MINIATO

VIA DI BELVEDERE

PIAZZALE
MICHELANGELO

STAZIONE DI
CAMPO DI MARTE

CAMPO
DI
MARTE

CAMPO
SPORTIVA

CENTRO C.O.N.I
PISCINA COSTOLI

VIALE MALTA

VIA MANNELLI

VIA JACOPO NARDI

VIA GIAMBOLOGNA

LE SEGNI

VIA G. MAZZINI

VIALE G. MAZZINI

VIA A. SCIALOIA

PIAZZA
OBERDANO

VIA CAPO DI MONDO

VIA FRAPAOLO SARPI

VIA CAMPO D'ARRIGO

VIA LUNGO L'AFFRICO

VIA M. AMARI

VIA G. D'ANNUNZIO

SAN
SALVI

CENACOLO
ANDREA
DEL SARTO

OSPEDALE
PSICHIATRICO

VIA LUCA LANDUCCI

PIAZZA
BECCARIA

VIA U. MAIBUE.

VIA

VIA
VINCENZO
GLOBERTI

P. ZA.
L. B. ALBERTI

VIA ARETINA

VIA ORGAGINA

VIA DEL GURLANDAIO

VIA
GIOTTO

VIA DEL CAMPOFIORE

VIA DE' SANCTIS

VIA G. PILATI

VIA DI BELLARIVA

VIA M. MINGHETTI

PISCINA
DI BELLARIVA

VIALE G. AMENDOLA

LUNGARNO DEL TEMPLO

PONTE
DA
VERRAZZANO

Arno

NTE
COLÒ

AZZA
ERRUCCI

LUNGARNO FRANCESCO FERRUCCI

VIA DI VILLAMAGNA

VIA COLUCCIO SALUTATI

旅の水彩繪詩

彩繪旅途的花・草・巷・弄

あべまりえ

Travel Sketching Tips

旅行是快樂的，帶著快樂的筆觸畫下多彩的詩篇。

旅行是匆忙的，短小的速寫能為我們留下片刻美好。

旅行的記憶總是令人懷念，每張速寫都值得細細回味。

藉由隨手速寫＆插畫，和摯友們分享每一次旅行難以忘懷的小事物吧！

您是否也跟我一樣，覺得美麗風景是旅程中最棒的偶遇呢？四處走走瞧瞧，常會發現令人驚喜的角落。當然也不能錯過當地的美食、特有的名產。但我們很難在同一處流連忘返，也因此無法長時間緩慢地作畫。

因此誕生了這一本專為記錄旅途大小事的速寫教學。縮短了描繪時間，不論是風景、雜貨、食物、路旁的野花……皆以最浪漫的筆觸一一記錄下來。

本書濃縮了速寫的技巧、構圖，並網羅了以速寫製作旅行小禮物等各種巧思，將美麗的風景傳遞給重要的朋友。

不論您是繪圖新手，或已擁有繪畫基礎，希望本書都能為您帶來各種不同想法＆靈感。翻閱時，彷彿置身於旅途中，感受一幅幅風景帶來的悸動。

祝大家一路順風！

あべ まりえ

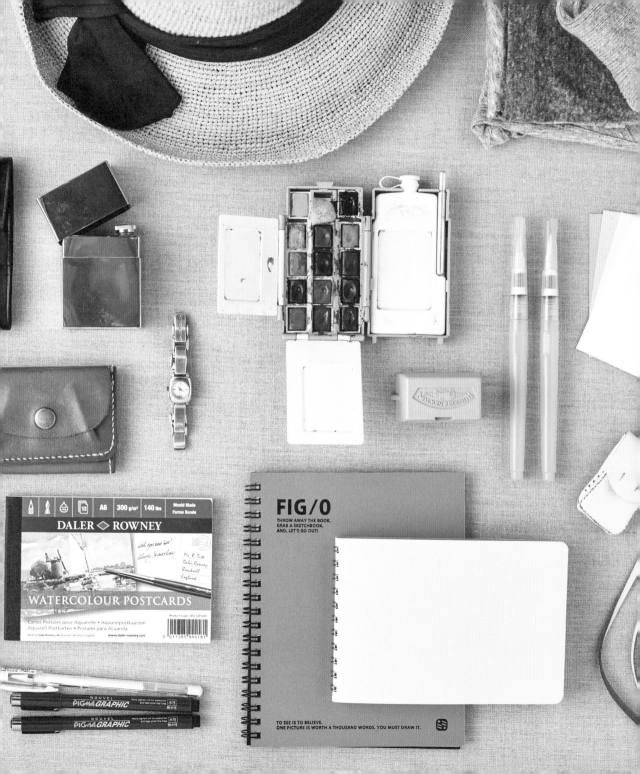

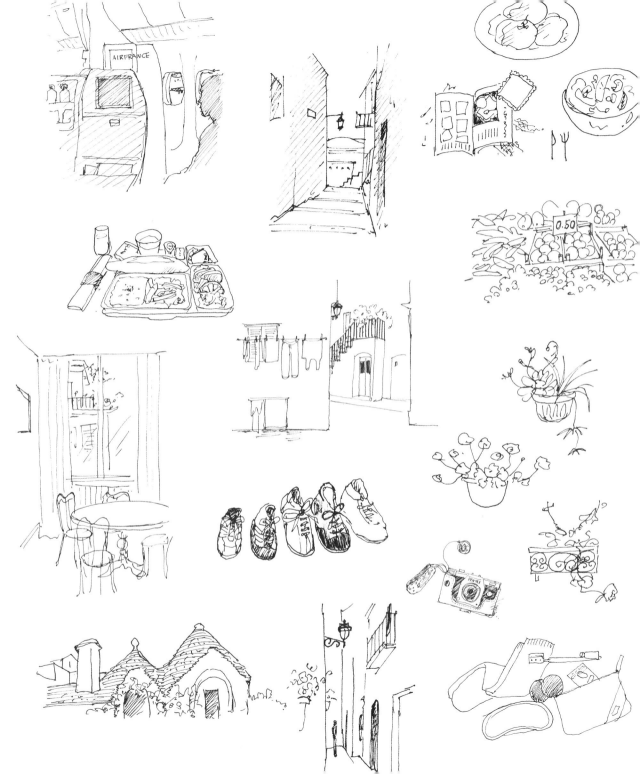

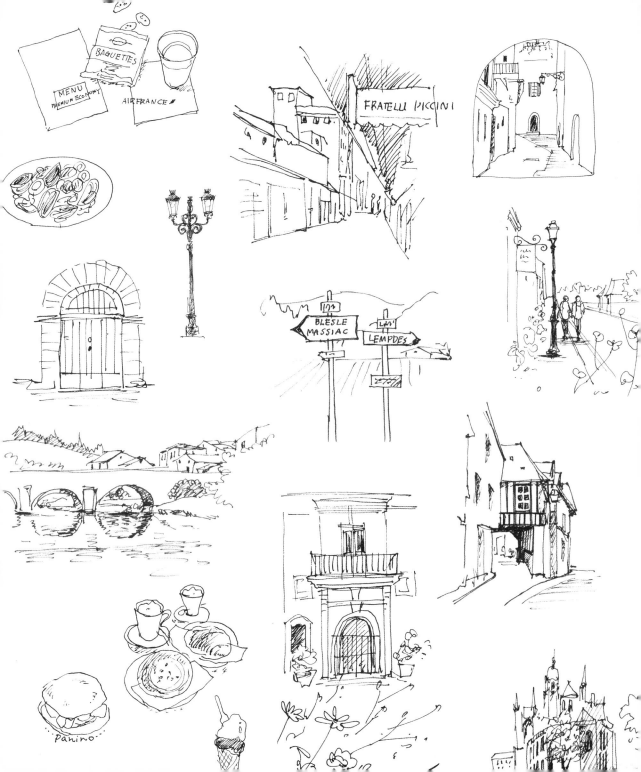

Chapter. 1

速寫練習 ... 12

旅行的準備

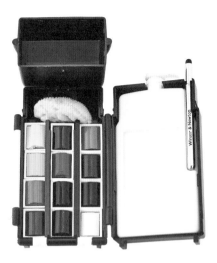

● 攜帶式畫具組

我一直都很愛用的攜帶式畫具組。除了顏料之外,還附有調色盤、洗筆容器、水彩筆、海綿,重量輕巧,放在行李箱裡一點也不占空間。

《顏料色系的選擇》

市售的攜帶式畫具組通常附有12色以上的塊狀顏料,但所附的顏料並不一定是自己喜愛的顏色,因此我加購了同系列的其他顏色以便替換。挑選顏料時,請準備幾種無法混色調配出的鮮豔顏色,例如:描繪窗邊美麗花朵、純淨的水藍色天空都需要的粉紅色;美麗的紫羅蘭色也是必備色彩之一。

若附有咖啡紅和焦褐色直接使用即可。黑色和白色可利用中性筆來替代。

綠色請選擇和黃色(樹綠色)及藍色混色(鉻綠色)而成的顏色。慢慢疊上自己喜歡的顏色,創造出屬於自己的調色盤。

※ 圖中使用的繪圖用具為攝影用而購買的新款。和實際使用的工具稍有不同。

● 水筆

中間筆管裝入水後使用。按壓筆管使筆尖出水，即可調合顏料或用來清洗筆尖。在無法自由使用清水的戶外郊區是非常方便的工具。若沒有水筆難以在戶外寫生。

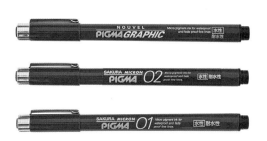

● PIGMA代針筆

耐水性的水性筆是速寫不可或缺的工具。筆尖有各種尺寸大小，速寫最主要使用0.01至0.02cm。比這尺寸大的筆尖大多用於文字的書寫。

● 白色中性筆

可以清楚畫出白色線條的筆。我很喜歡這款「三菱ユニボールシグノ」的中性墨水，非常好用。

※畫筆為消耗品。若筆尖損傷，請購買新的畫筆。
※旅行時容易不小心弄丟畫筆，最好多準備一些備品。

● 素描本

請選擇自己喜歡的樣式。一般而言，速寫毋須太過於在意紙材，只要是美術社販售的素描簿，皆可放心使用。挑選自己喜愛的款式、大小，繪圖時心情也會更輕鬆愉快。像日記本塗鴉般的素描本，或明信片大小的畫紙，最適合攜帶旅行。

※素描本和明信片大小的畫紙，詳細內容請參考P.65。

※圖中的素描本FIG/0（藍色）在日本TOOLS各店均有販售。http://www.tools-shop.jp/

● 戶外座墊

戶外寫生時，備有戶外座墊，非常便利又舒適。我會將喜歡的塑膠墊裁剪成合適的大小後使用。

● 其他必須的道具

・面紙

清理畫筆或調色盤時使用亦可用來調整水分，戶外速寫的必備用品（乾淨的抹布亦可）。

・鉛筆和橡皮擦

速寫一般使用代針筆描繪，但如果太複雜的形狀，可以鉛筆輔助。

・洗筆容器

請先準備一罐裝有可以補充洗筆容器內水量的塑膠瓶。

・包包

請選擇可以隨意放置於地面的包包。我喜歡大又輕盈的環保袋或托特包。

● 相機

拍攝沿途的風景照片。可以將美麗的細節和感動的印象真實的呈現出來，是多功能的小幫手。還可參考照片描繪速寫的細節部分。

● 旅行的服裝

準備休閒款式的服裝。有時需直接坐在地面上作畫，所以比起裙子，我喜歡穿著行動方便的褲子款式。速寫時，常常要走很多路，請選擇舒適便於行走的鞋子。

Chapter. 1

速寫練習

一段旅程在出發前就已揭開序幕，速寫也是一樣。若平常就習慣速寫，旅途亦可以平常心輕鬆描繪，一筆一筆畫下比起攝影更令人無法忘懷的風景。以下介紹加快速度＆盡情描繪的技巧。

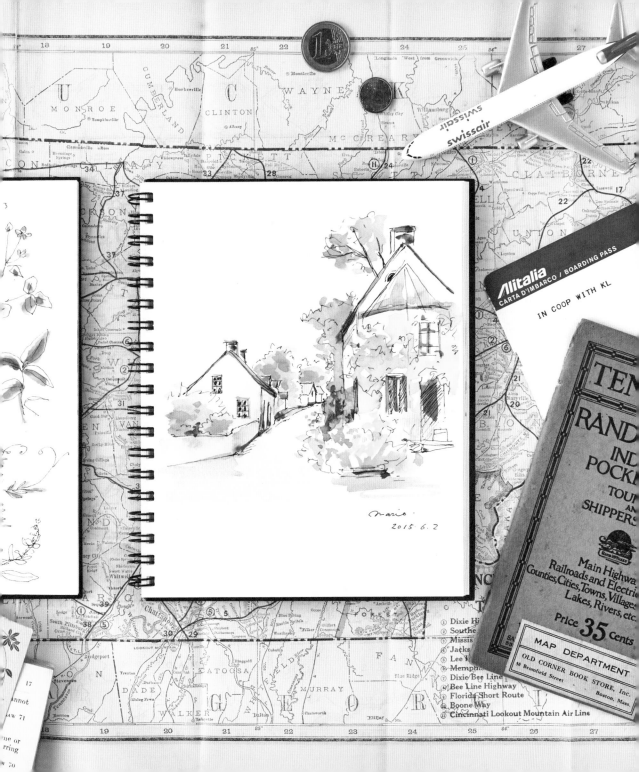

1. 描繪小事物

準備旅行用物品時,可先從身邊的小物開始練習,作為暖身。旅行途中常常要在有限的時間內速寫完成,因此練習時,須設定好作畫時間,才是有效率的練習方式。

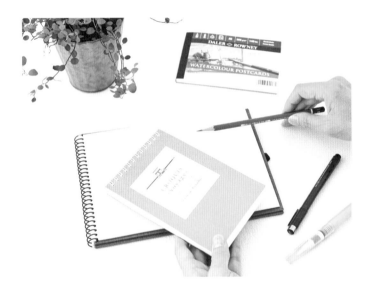

1.

首先,決定描繪的對象。一個小物或排列二至三個物品皆可,初始時間請設定於5分鐘內完成。

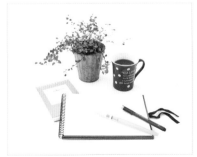

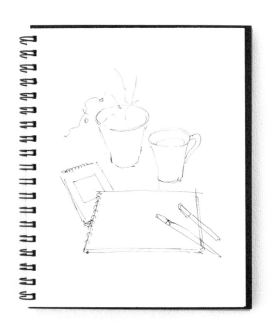

2.

為了縮短作畫時間，不使用鉛筆描
繪底稿，起筆即以代針筆畫出輪
廓。即使形狀歪斜、線條不明確也
無妨，先畫出大概的模樣即可。

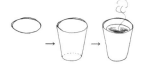

Tips 1

為方便速寫，亦可一邊描繪，
一邊轉動素描本。我習慣先畫
出橢圓形後再畫出杯形。

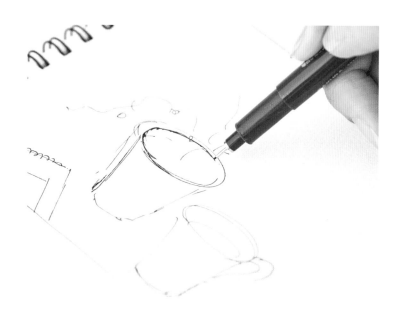

3.

描繪杯子時，從畫出一個橢圓
開始，使杯子有個固定的形
狀。特別留意杯底的橢圓邊。

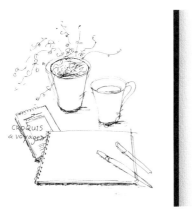

4.

輪廓描繪完畢後,代針筆部分
就完成了。文字的部分最後再行
書寫。

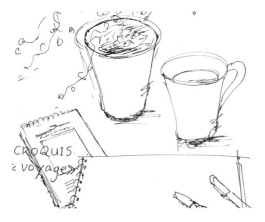

5.

如左圖般畫出陰影線,塗色會比
較輕鬆。尤其是桌面和物體接
觸面畫上詳細的陰影,可增加物
體的立體感。

6.

調色盤上調製藍色塗料,鈷藍
色混合焦糖棕色調出藍色系。
〔灰色的調製方法請參考P.19〕

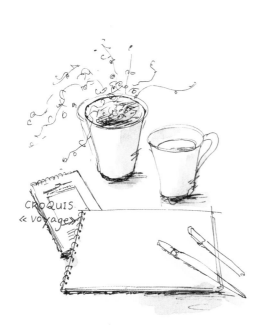

7.

輕輕塗上灰色陰影。這個階段
只要稍加作出立體感，可以加速
完成的時間。〔水筆的使用方法請參
考P.33〕

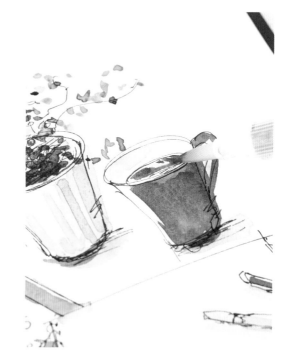

8.

開始上色。塗色時請勿沿著輪
廓整齊地上色，有時故意塗出一
些、有時刻意留白作出空間感。

9.

使用中性筆就可以輕鬆畫出白色小圓點,即使圖案和實際有些不同也無妨,看起來很可愛呢!
〔白色中性筆請參考P.9〕

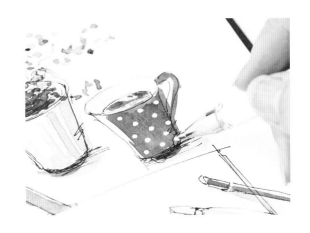

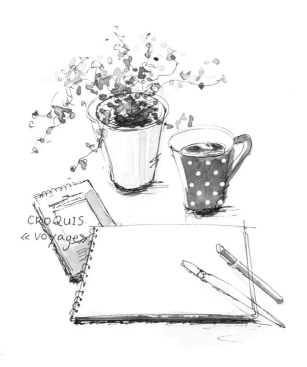

10.
完成。

Advice

攜帶式畫具

美術社販售各種種類、價位的攜帶式畫圖用具。附有顏料、畫筆等麻雀雖小五臟俱全，旅行時使用攜帶式畫圖用具可方便作畫（顏料的選擇請參考P.8）。但除了攜帶式之外，也請準備一般調色盤一併攜帶使用。因為這樣可以攜帶更多顏色的顏料。白天在戶外速寫時，使用攜帶式調色盤；室內則使用一般調色盤，不但調色空間大、作業起來也較為方便。當然使用一般調色盤也OK，使用前請調色盤裝進夾鏈袋內，以避免顏料漏出污染了包包。

製作灰色樣本

在塗色之時，也常常需要畫上陰影，也就是需要灰色顏色樣本資料。灰色顏色樣本即為色相環的對比色（補色）混合所製作的色系。依據不同顏色的組合可以變化出無限種類的的灰色。像是帶咖啡的灰色、帶紫的灰色等。

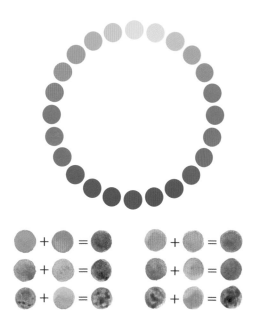

在旅行之前，先檢查實驗自己帶出去的顏料可以混合出什麼樣的灰色系列。如右上圖的灰色再混合鮮豔的顏色，也可作出沉穩的新色。不妨多方嘗試。

2. 從手邊的小物開始練習

旅行前請一定要試用準備帶去的攜帶式調色盤。除了當作練習之外,可作為顏色樣本的參考。在速寫練習時,每畫上一個顏色就讓人更加期待即將到來的旅程呢!

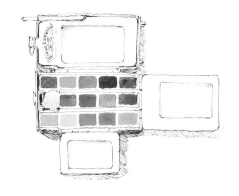

1.
以鉛筆輕輕畫出固體顏料分隔區塊,但毋須全部打上草稿線。

2.
以鉛筆線為基礎線，使用代針筆描繪輪廓。

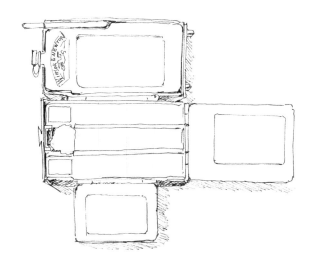

3.
圖中為已經使用代針筆完成描繪輪廓的狀態。

4.
壓下水筆軸心，使筆尖含有水分。

5.
混合2至3色製作淡淡的灰色系，描繪陰影。混合的是鈷藍、紫羅蘭、焦褐色。

6.
像在製作色票般塗上美麗的顏色樣本。〔水筆的使用方法請參考P.33〕

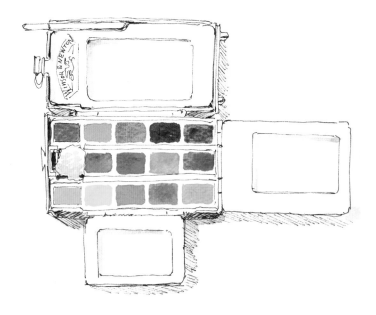

7.
完成。

Tips 1
深色系的固體顏料，有時很
難從表面判斷出正確的顏
色。因此參考描繪的調色盤
顏色樣本非常的便利。在空
白處寫下顏料名字後摺疊，
方便旅行時攜帶。

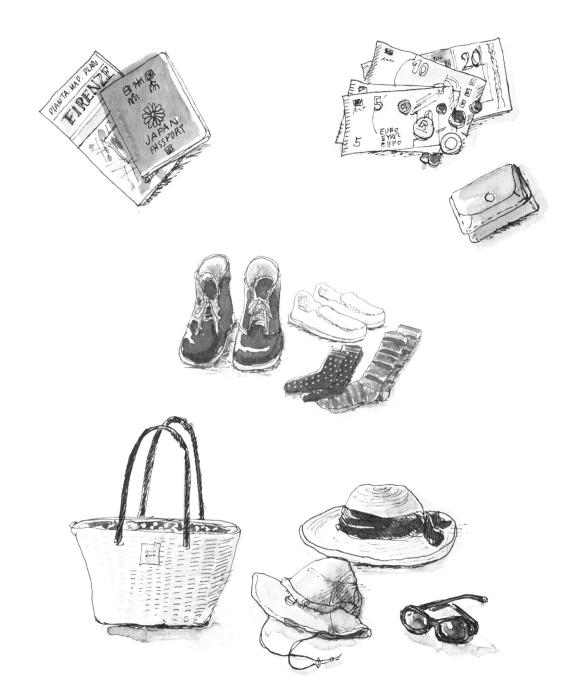

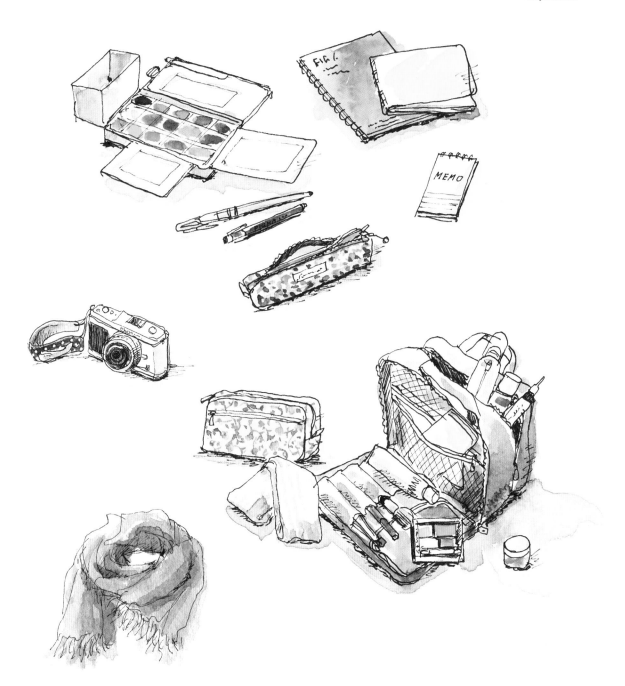

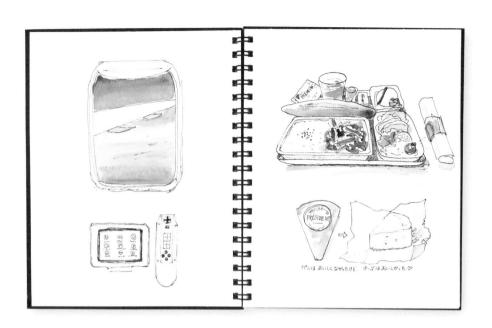

バンは おいしくなかったけど チーズは おいしかった♡

在飛行過程中

我很喜歡搭乘飛機。特別是國外旅行時,在
機內的時間真的非常珍貴。平常是家庭主婦
的我,每天從起床至睡覺前,常常被有許多
瑣碎的事情占據了自己的時間。能像這樣靜
靜休息十個小時以上,什麼事都不作,幾乎
是不可能的事情。因此屬於自己的飛行時間
是最放鬆愉快的美好時光。

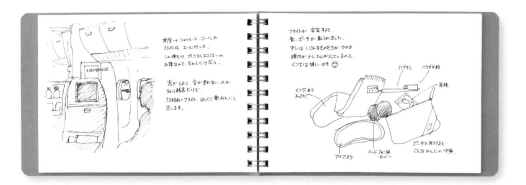

搭乘飛機時的興奮感、開始飛馳的緊張感、從天空遙望的風景、雲的律動、空服員親切的笑容、機內飲食……各種平常日子裡無法品味的新鮮事物，悠閒地檢查一下旅程內容、看看旅遊書或外語會話練習。當然在機內速寫會更加期待旅途的開始，請一定要試試看喔！

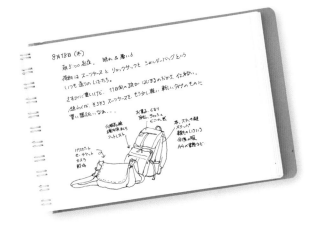

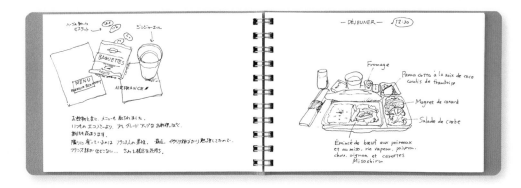

3. 野の花

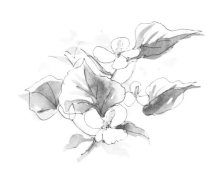

總算到達目的地,在未知的土地上悠閒地散步吧!
馬上開始進入速寫主題,可能會感到一點壓力,而路邊的
野花是最好的暖身對象。描繪自然的植物,即使有些不習
慣也無妨,野花是最適合初學者描繪的小物。

Tips 1
描繪花、草時,簡化複雜的構圖,
只補捉自己喜歡的印象及簡單的
形狀即可。等上手了再挑戰層疊
繁複的花朵。

Tips 2
描繪葉子時,最重要的就是準確
畫出葉片尖端的線條。仔細描繪
纖細的連接處,以突顯葉子的形
狀。

1.

就從路邊看到的野花開始。依據自
己的第六感擺動畫筆來繪製吧!

尖端很重要

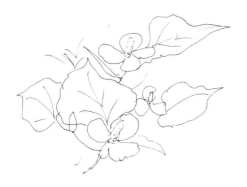

2.

接著描繪周圍的對象。即使線和
線重疊也無妨。

3.

塗色時請從花的顏色開始。毋
須全部塗滿、稍稍塗出線條外
也不必太在意,這就是速寫的特
色。

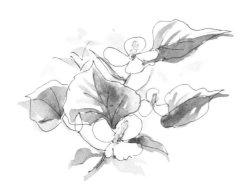

4.

待花朵的顏色乾燥後,開始描繪
葉子的顏色,注意葉子顏色不要
和花朵重複。

5.
仔細觀察野花四周，有很多茂密的草本植物。

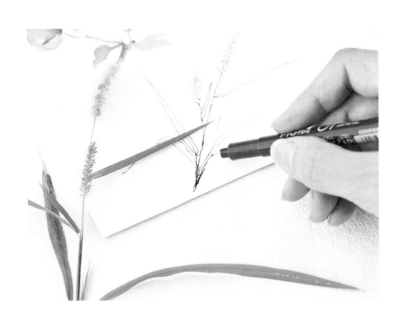

6.
順便也速寫野草。

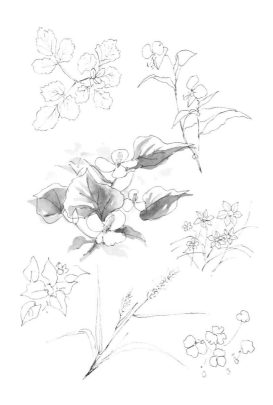

7.

如同製作植物標本一般，畫面描繪上各種種類的小花或葉子。

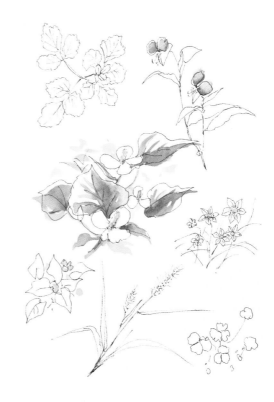

8.

上色時請先從花朵開始塗色。先畫上花朵顏色，才不會不小心搞錯花朵和野草的線條。

9.

大約塗上野草的顏色。若來不及上色，先畫上輪廓線即可。

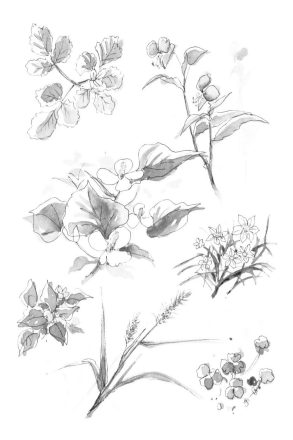

10.

完成。

描繪茂密樹枝

若想描繪茂密樹林，平常請先記住幾種不同樹林排列方法，作畫時會更加快速。將難畫的部分以茂盛的植物遮蓋，或調整整體畫面的比例。多加練習，讓手記住速寫的筆觸和畫法。

描繪茂密樹林時，一邊抖動手腕，一邊移動代針筆繪製。執畫筆的手同針筆手法，以細刻方式移動，並上下輕輕移動畫筆以便上色。注意茂密樹林的四周輪廓的筆觸需較凌亂、稀疏。使用代針筆和畫筆描繪樹林時，畫筆筆觸和針筆筆觸最好錯開描繪。可以表現出較豐富的層次茂盛感。

在描繪繁茂的花叢時，請先從花朵開始塗色，待花朵顏色完全乾燥後，再開始塗畫葉子。這樣顏色才不易污染混濁。

隨著樹木的種類，樹枝的生長方向也不相同，但由粗至細開散的方向相同。請先仔細觀察樹木的形狀，再嘗試交叉重疊繪製。

水筆使用方法

最近旅行時，水筆已經成為我畫圖不可或缺的工具。首先旋轉下筆頭處，以手按壓軸心部分，鬆手後筆會自動吸取水分（重複數次，使筆裝滿液體。）裝上筆頭即可使用。

描繪時以手按壓軸心，筆尖會出水，將吸飽水分的筆溶調顏料，接下來使用方法跟一般畫筆一樣。想要換顏色時，一般的筆需放入洗筆容器內洗滌，但水筆只要按壓軸心出水，並以面紙擦拭乾淨即可。

旅行時無法攜帶足夠的水量，水筆不但可自動清洗乾淨，也不會因洗滌污染容器，是CP值很高的繪筆。價錢合理、筆尖也很滑順，非常適合用來繪製簡單的速寫。水筆分為大中小三種尺寸，只要備有大和中的尺寸即可。但是筆尖一旦損傷，請馬上購買新的水筆。

4. 附近風景速寫技巧

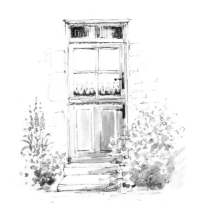

一邊欣賞風景，一邊散步消除緊張的氣氛，保持愉快的
心情更能發現四周美麗的景緻。例如，某次在法國一個
小城鎮裡，偶遇一扇粉紅色門扉，就成了我作畫的靈
感。尋找令人心動、印象深刻的景色，迅速且大量地練
習速寫吧！找到想要畫的風景，便會沉浸繪圖的世界，無
法自拔了呢！

1.

找到美麗的小風景後，請先從正
面試著畫畫看。比起複雜的側
面角度，正面較簡單易上手。

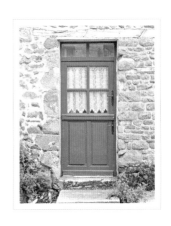

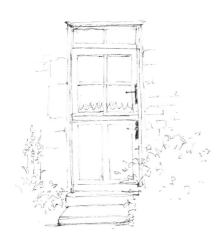

2.

代針筆完成大概的輪廓後，四周再添加描繪盛開的花朵。難畫的部分以茂盛的植物遮蓋即可。

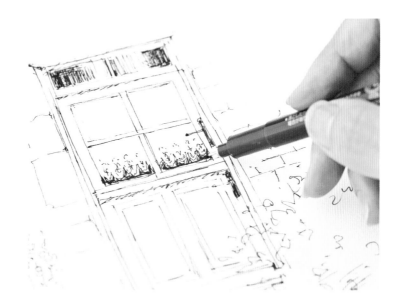

3.

畫面中較暗的部分可以代針筆塗繪，以縮短著色的時間。

4.
調合顏料前，先按壓水筆軸心，滴幾滴水滴至調色盤上，便於調節顏料的濃淡。

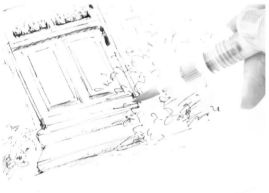

5.
調合灰色顏料描繪陰影，製造立體感。在此混合了鈷藍、玫瑰紅、灰綠色。

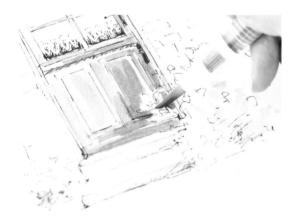

6.
描繪像是門板這類面積比較大的物體時，請塗約2/3即可，其餘部分留白，可使畫面簡潔，也可以縮短繪圖時間。

7.

如果時間較充裕，也可將前景
繁茂的葉枝和花朵上色。〔茂密
葉枝畫法請參考P.33〕

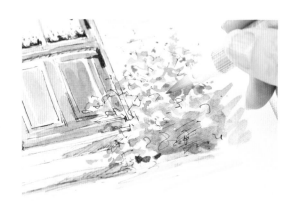

8.

完成。

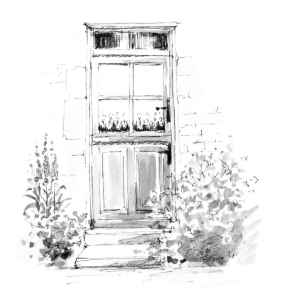

Tips 1

如圖所示，四周完全沒有植物時，也可以添加花草
點綴。這樣不只是畫面豐富，亦可使普通的景色增
添生氣。

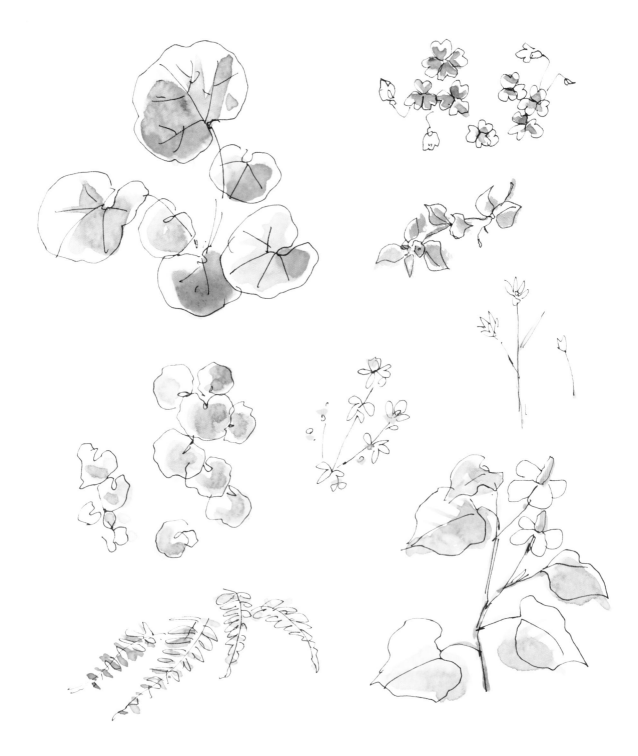

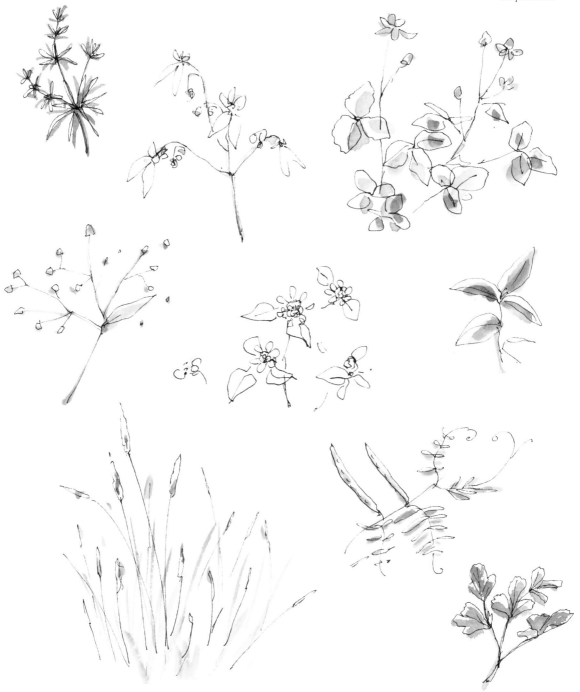

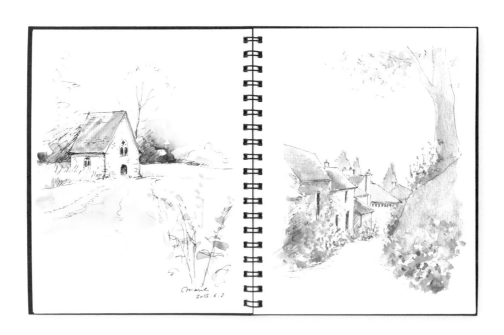

Saint-Céneri-le-G rei村

從以前就想來這個村莊的小禮拜堂。也曾
經看著書裡和雜誌上的圖片描繪過無數次
如此可愛的建築物，因此策劃了這次的夢
想之旅。來到這個一直以來只能望圖興嘆
的夢幻國度，描繪親眼所見的教堂時，真
的是非常幸福！這種感動，正是我熱衷速
寫旅行的原因。

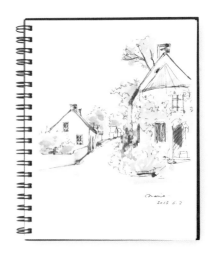

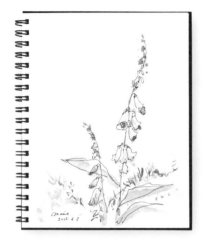

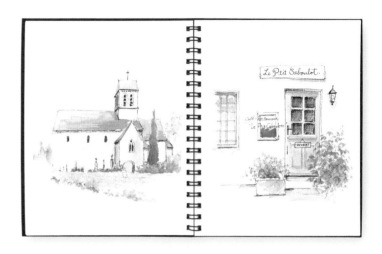

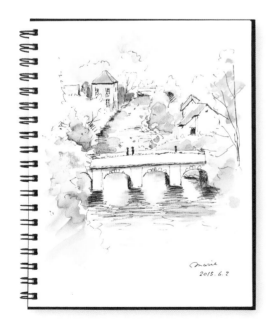

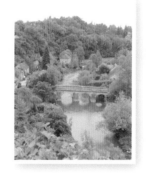

實際在當地漫步時，可欣賞教會建築。從內
地高原往下俯瞰時，有座跨越河川的石橋，
是超乎想像的絕色美景。在速寫時，路人也
會對我說：「好美的畫呀！」看著對方燦爛
的笑容，我也自然浮現笑容地回答：「謝
謝。」雖然只是短暫的招呼，也能讓我充滿
溫暖喜悅。真是非常幸福的速寫時光哪！

5. 令人感動的遠方美景

旅行時，常常會看到非常想要畫下來的美麗風景。可能是
寬闊的田園阡陌、橫跨小河的古樸石橋、蜿蜒的小徑……
想要全部畫下來，又沒有足夠的時間。在此教大家簡約的
描繪方法。

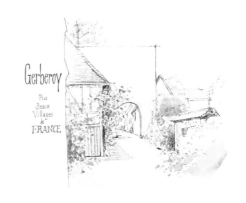

1.

如果不想一開始就描繪建築物，可先以鉛筆描
上建築物的輪廓。〔代針筆亦可〕。

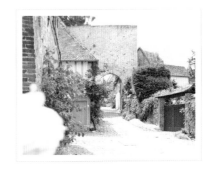

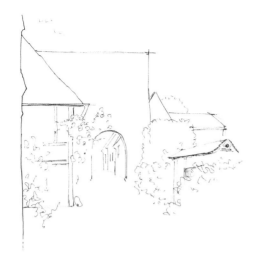

2.

代針筆描繪整體輪廓。此時如果覺得有些區塊太複雜、不容易完成，可增添茂密花草加以修飾。

Tips 1

描繪直線時，手也是很好輔助的工具。如圖一般，以小指頭夾在紙張邊端，描繪時順著滑下，即可畫出筆直的直線。

3.

開始描繪細節。主題的建築物需仔細描繪。其他部分簡單即可。如果周圍太過繁複會影響建築物的存在感。

4.

代針筆描繪完成的狀態。簡化最前方建築物的線條,只描繪上輪廓。

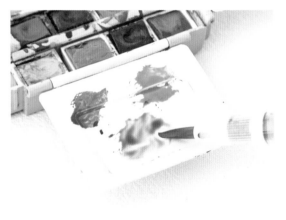

5.

製作陰影時,只要瞭解光影顏色的規則,即使腦中只捕捉到印象中的殘色也不必擔心弄錯。在此混合了深紅、藍色

6.

速寫塗上陰影完成的狀態。若時間不足,像黑白素描般塗上大概的光影即可。

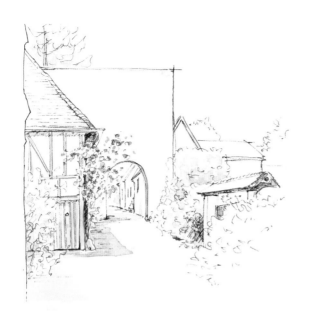

7.

上色時，從自己最喜歡的顏色開始上色，如此一來，即使突然時間不夠也不必擔心。

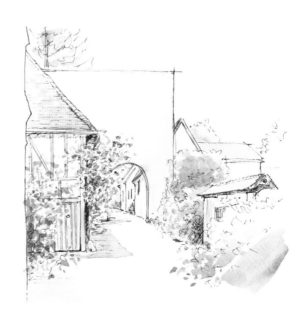

8.

建築物的紫色、玫瑰花的紅色乾燥後，開始描繪其他色彩。

9.

若很在意留白的部分，可以寫些
文字統一整體畫面。

10.

完成。

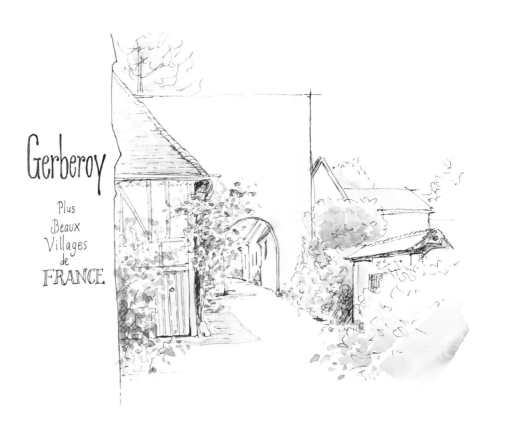

水筆使用方法

旅行時最好使用輕便好攜帶的速寫畫具。我在
速寫前喜歡到處走走,所以只攜帶最小限度的
畫具。希望能以最少的工具達到最大的效益,
而一支水筆可完全符合我的需求。

● 四種功用

只要一支水筆,即可完成畫面中的塗色、吸色、
上水、吸水等四種功能。例如,放置在調色盤一
段時間的顏料,變得太過濃稠時。在顏料乾掉
之前先以筆尖吸取顏料,稍加調整(以面紙拭
乾筆尖的水分後再使用)。

若想染濕整體畫面後再上色時,先按壓水筆將
水分滴至畫面,以筆將水分均勻塗在紙上並吸
取多餘水分。通常
一拿起筆會忍不住
想要上色,但是水
筆另一種功用是吸
取畫面顏色,可以
描繪出獨特的色彩
感。

● 如同平筆般的平塗效果

不直立使用筆尖處,而
是利用筆側描繪出類似
平筆的效果。例如,描
繪廣闊的天空,使用水
筆側面上色,可迅速在
短時間內完成大片色
彩。想要暈染顏色時,
使用筆側面上色,可作出朦朧渲染的效果。

雖然美術用品店也有販售平筆的水筆,但我希
望一隻筆即可完成所有的描繪效果,也可以節
省換筆繪製的時間。

● 筆尖乾燥時的效果

想繪製明顯的筆觸、擦痕時,刻意不使用水分。
像是牆壁的斑駁感就非常好用。另外可以拿小
塊的海棉墊或面紙片……繪出不同筆觸。善用
身邊的小物,表現各種不同有趣的畫法。

6. 捕捉路邊風景

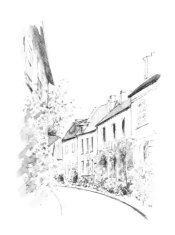

不論規模多小的村莊，都有道路，都有當地的居民，所以
這次的速寫以日常生活中不可或缺的道路為主題。雖然繪
製道路比尋常的風景更花時間，但不要忘記迅速的作畫原
則。請一定要試試看喔！

1.

描繪複雜、並排的建築街景時，
請試著以捕捉天空的輪廓開始
描繪，較為容易。一邊觀察天空
形狀，一邊以鉛筆畫出輪廓。亦
可先行畫上道路。

2.

慢慢觀察斜線部分,直至可以畫出平面線條。如果是參考圖片進行描繪,請先觀察描繪物相反的輪廓,比較輕鬆。

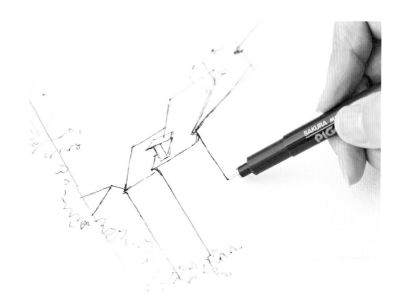

3.

以鉛筆描繪底稿。以鉛筆輪廓描繪建築物的外形時,先從屋頂或牆壁等簡單結構的部分開始描繪。

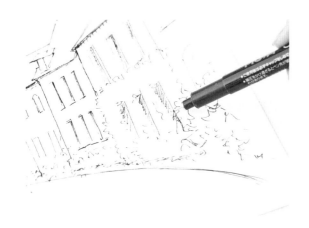

4.

簡化窗戶線條。例如，減少窗戶
的數量或直接省略細節，以避免
讓畫面太瑣碎複雜。

5.

代針筆部分完成。陰影部分也
描繪得較深一些。

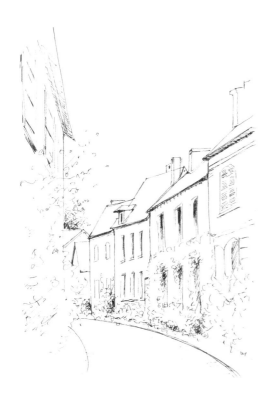

Tips 1

只單純觀察建築物描繪時，容易變成
像上圖般橫向構圖。因為對建築物的
錯視，而畫出比實際更寬的街景。請同
時觀察天空形狀，畫出具有遠近空間
感的美麗景色。

6.

陰影完成後，花朵鮮豔的顏色先
行描繪。只要時間足夠，可以盡情
塗上自己喜歡的顏色。當然留白
或塗出輪廓線也沒有關係。

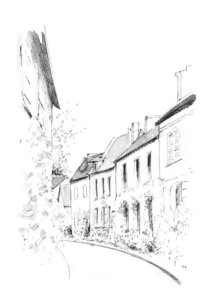

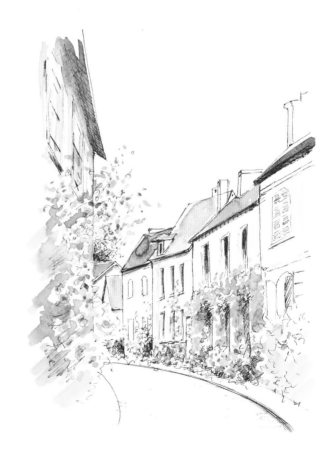

7.

完成。

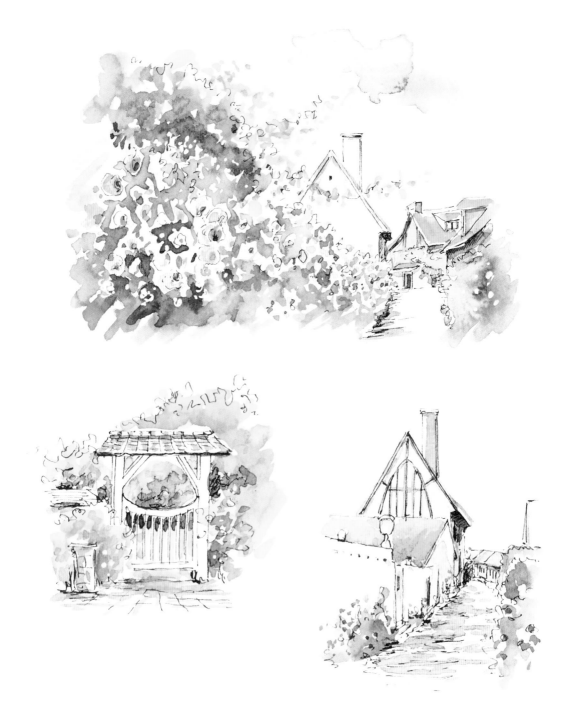

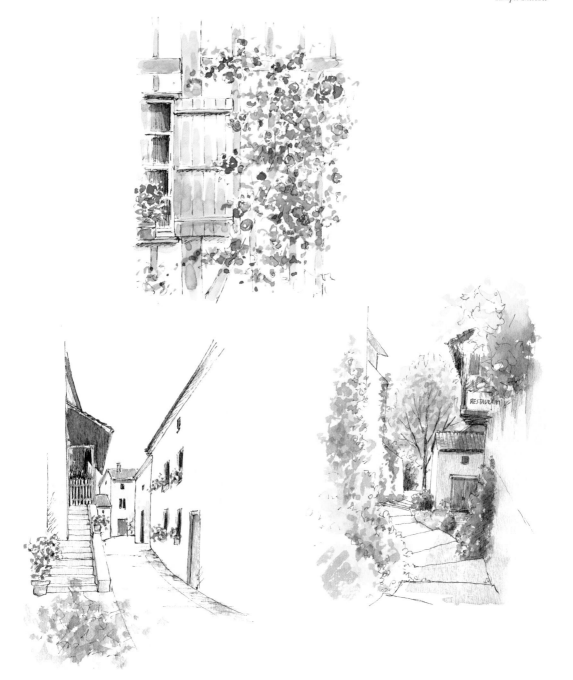

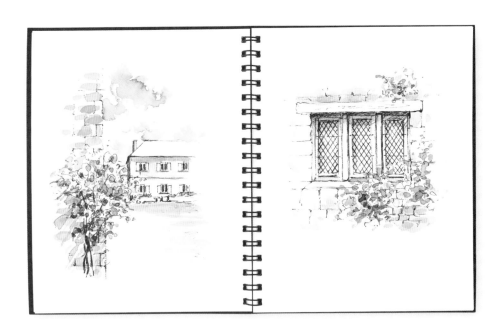

Gerberoy村

如果是為了速寫而旅行,請選擇約30分鐘
左右可以逛完的小村莊、小鎮,較為合適。
在這Gerberoy村又稱「玫瑰花之村」有復
古的石頭小徑、窄而細的街道、可以穿越的
拱門……多樣且豐富的景色變化,是最理想
的作畫題材。一整天悠閒地散步,感受光影
的變化,沉浸在速寫的時光中,緩慢度過。
走累了還可進入可愛的咖啡店內稍作休憩。

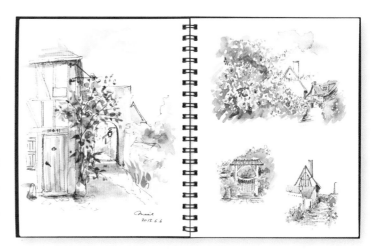

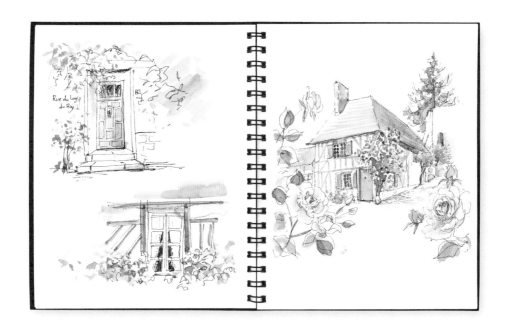

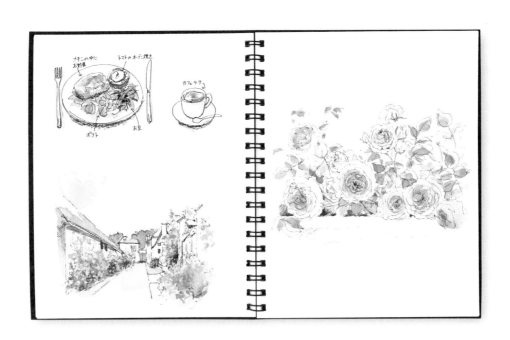

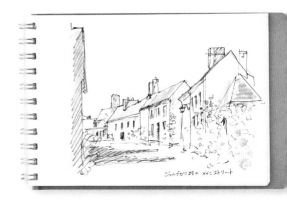

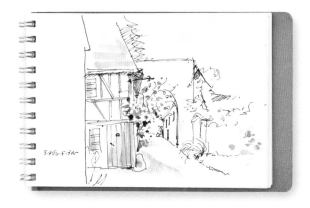

デ・メゾン・ド・ブルー

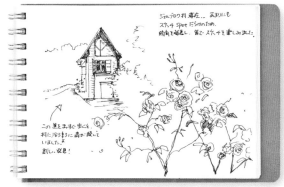

ジェルブロワ村左… あまりにも
スケッチ Spot だらけのため、
時間を延長し、皆でスケッチを楽しみました。

この道を子ども歩くと、
村に沿うように春が載いて
いました。
新しい 発見!

最近非常有名的小鎮，尤其到了玫瑰綻
放的季節，便會吸引不少遊客慕名而
來。這裡也我最喜歡的城鎮之一。明年
秋天希望能再度造訪這片美麗的土地。

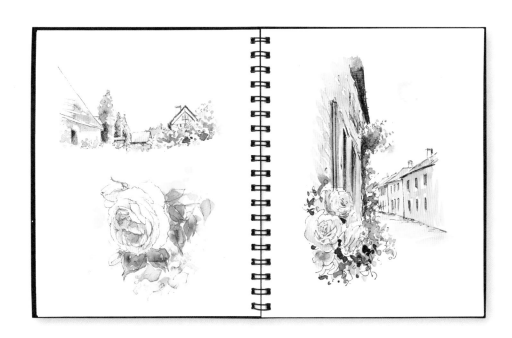

Chapter. 2

速寫的構圖

若已經學會初步的速寫技巧與原則，並進一步仔細研究畫面構圖、素描本組合畫法，就讓我們開始學習如何擷取風景片段、組合不同美景，以速寫創作出一本多年後令人回味無窮的速寫風景繪圖集吧！

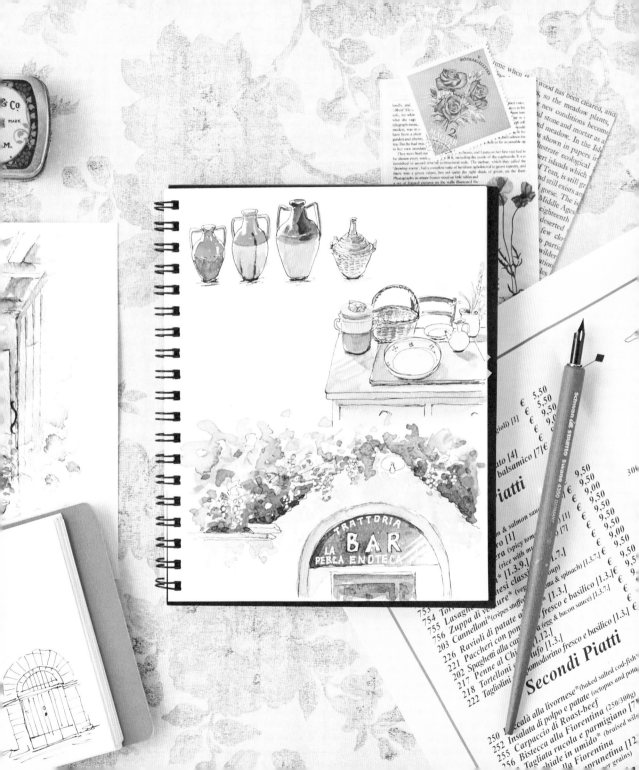

1. 描繪單一場景

嘗試不同感覺的速寫技巧。面對全白頁面的素描本,除了感到興奮之外,是不是也帶給您些許壓力和緊張感呢?就讓我們從單一物品開始描繪吧!單一場景的構圖方式很多,請從自己喜歡的構圖開始下筆。

1.

速寫並非急著填滿整張畫紙。從小小的物品開始描繪,在四周留下空白也是調整畫面的方法之一。

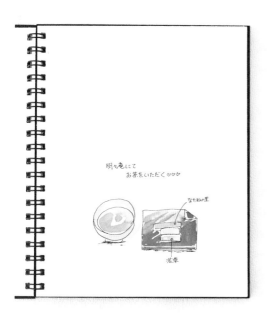

2.

速寫完成後,可在空白處抒寫文字,或畫些圖案調整整體的比例,一張簡單的速寫就完成了!

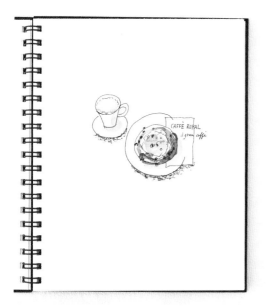

Tips 1

描繪各種不同標籤時,如圖示般超出框線也無妨。不但畫法較簡單,且更具時尚感。

3.
等到稍微習慣一點後，再試試橫向長形的風景速寫，就像左圖這樣寬闊的田園風景。

4.
完成。這幅畫的留白處留下我隨性塗鴉的花朵。

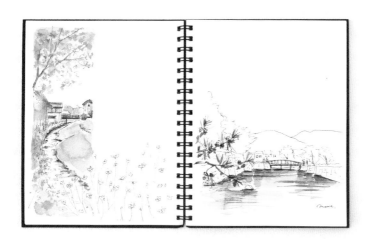

5.

速寫的位置不限於圖紙的正中央,請嘗試於上、下、左、右等不同位置開始繪製。考量留白處也是很有趣的畫面設計技巧。

6.

學會小型的速寫後,即可進階挑戰完整的速寫風景。

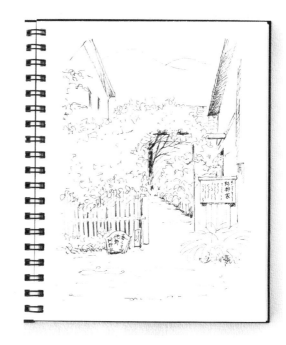

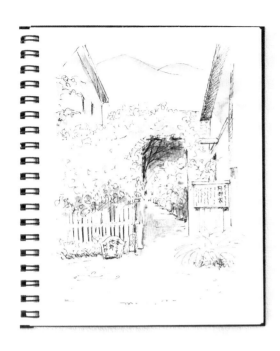

7.

進行塗色的速寫風景。塗上同色系的色彩時,可創作出有如黑白照片的效果。表現出獨到的韻味。

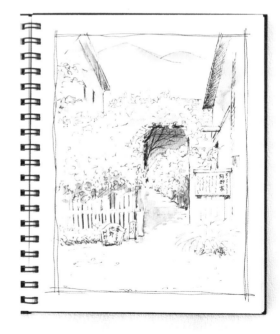

8.

畫上外框,可使整體畫面看起來更加完整。這一幅大型速寫就完成了!

素描本以外的繪圖紙

素描本是旅途中不可或缺的工具之一。攜帶便利，但在圖紙完全乾燥前無法翻頁。在有限時間內，對重視速度的速寫而言非常浪費時間。因此除了素描本之外，也請攜帶一些速寫紙張作為輔助。

● 明信片大小的速寫用紙

可於美術社購買明信片大小的繪圖紙。速寫毋須過於注重紙張品質，購買數種喜愛材質的繪圖紙。如果覺得帶著素描本太過厚重，可攜帶幾張明信片大小的繪圖紙，行動也更加輕鬆。將繪圖紙蒐集起來放置於明信片夾內，簡單的素描本就完成了。直接貼在素描本上也很棒喔！我時常會準備一些不同顏色的繪圖紙。比起純白繪圖紙，可展現更多不同的韻味。素描本預留一些空間黏貼，完成後再貼上素描本即可。

● 小本塗鴉簿

若旅行的時間較長，則選擇攜帶小本塗鴉簿。比素描本更方便攜帶。不但可以像日記本般記錄下旅行的趣事，也可以隨意塗鴉喜愛的景色。畫上當日的美食、喜歡的餐廳……紀錄旅途中的大小事。頁數多的塗鴉簿可以輕鬆自在地享受隨手塗鴉的樂趣，即使畫錯也能直接撕除，不會感到負擔。真是旅行的好幫手。

正在等待素描本乾燥的同時，可繼續速寫不會浪費時間。線條不整也無妨，隨筆畫下的風景，總是帶來無限懷念。

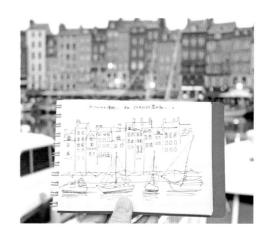

2. 描繪跨頁場景

繪圖紙分為正反兩面，一般繪圖通常使用正面。但素描本不必太在意正反，可使用跨頁，盡情享受描繪風景的樂趣。展開式的畫面也令人印象更加深刻。

1.
蔚藍的天空最適合使用跨頁描繪。不僅下筆容易也能縮短速寫的時間。

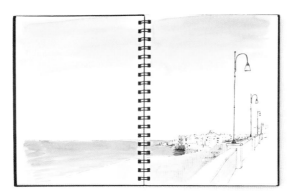

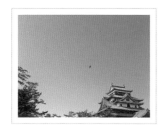

2.

像是城堡、屋頂這種結構較複雜的部分,請先以鉛筆補助描繪後再用代針筆即可。也可以畫出約略的陰影立體感。

3.

素描本渲染時要先沾濕紙面。按壓水筆讓水滴滴落後,直接將顏料渲染開即可,技巧非常簡單。

Tips 1

繪圖紙正反面紙質雖有差異，但塗色的方法大致相同。差別只在於背面容易留下筆觸，請勿重疊太過多次。

4.

趁紙張留有水漬時，渲染上天空的藍色，畫出雲的韻律感及韻律感，在此留白的技巧非常重要。水筆以橫面筆觸塗上顏色。

5.

待天空藍完全乾燥後，開始描繪城堡的輪廓，最後補上陰影就完成了。

6.

先觀察整體的比例,在左上角添加了枝葉。參考茂密樹枝,一邊描繪。

Tips 2

描繪跨頁尺寸可使畫面較為磅礴。若整體比例協調即毋須擔心留白的問題,但有時大面積留白看來有些單調,此時,不需要再添加圖樣,如右圖蓋上印章,即可調整畫面的完整度。

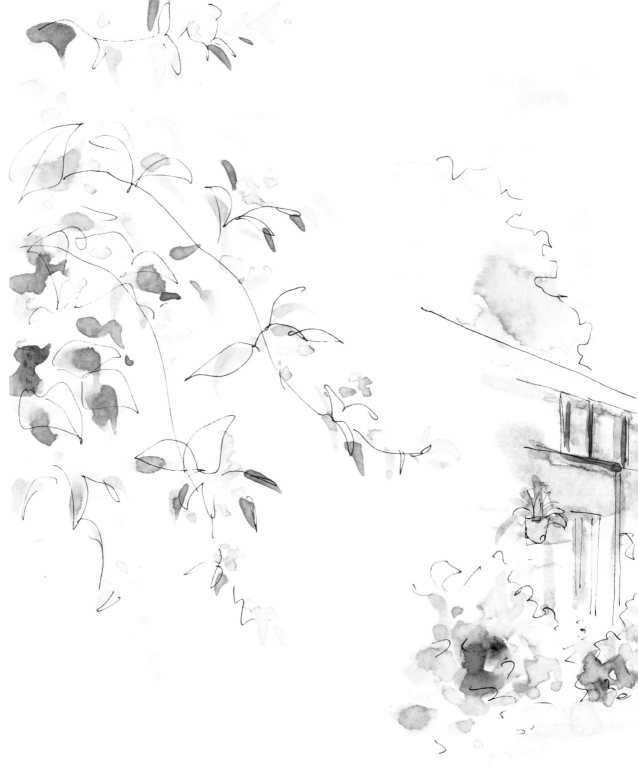

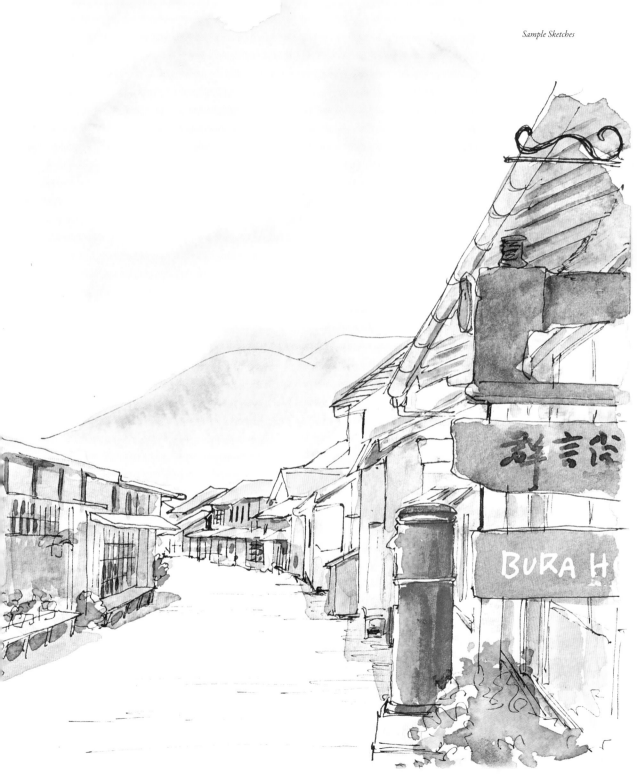

大森町

●

位在島根縣的大森町。拜訪世紀遺產——
石見銀山時，偶然發現的小鎮。我對這個充
滿懷舊感、生活氣息的城鎮一見鍾情。橫跨
在銀山河的石橋、沿著河畔綻放的小野菊、
家家戶戶門前裝飾著的美麗花草、古屋改建
的咖啡館或民宿……都像是穿越時空般，令
人流連忘返。因為深深愛上這個小鎮的獨
特的風情，我曾多次造訪，因此留下一幅幅
美麗的寫生。

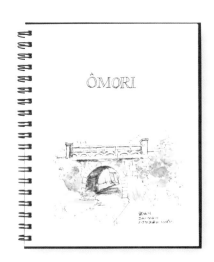

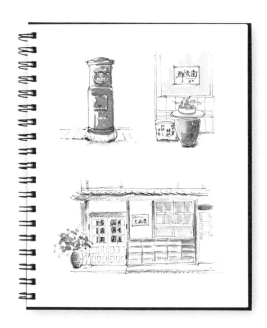

以當地的蔬菜、海鮮，搭配古老的鍋具煮
出來的家常菜，真的非常美味。看著當時
筆下的每一張速寫，都充滿了幸福的氛
圍。日本也還留下許多鄉下的城鎮。如果
想要找尋一些田園風景，就會帶著素描本
再次造訪此地。

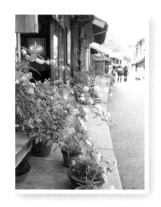

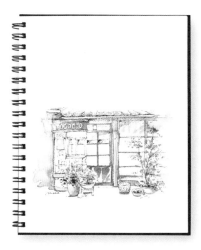

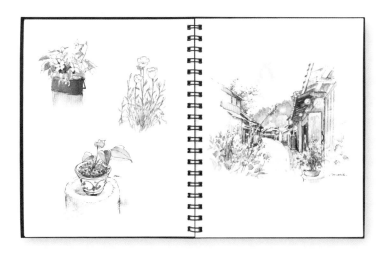

3. 並列不同場景＆事物

畫面中並列的各種建築物看起來是不是很棒呢！像是在咖啡店窗邊速寫時，順便描繪甜點或點心；描繪教堂時，順便畫上美麗的雕刻品。並列同樣主題可使不同場景自然地融合。請嘗試在同一畫面描繪多種不同的事物吧！

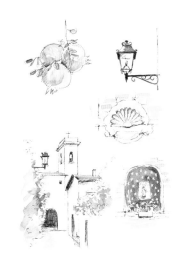

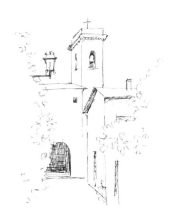

1.
一邊散步，一邊隨性作畫，就從大型建築開始落筆。

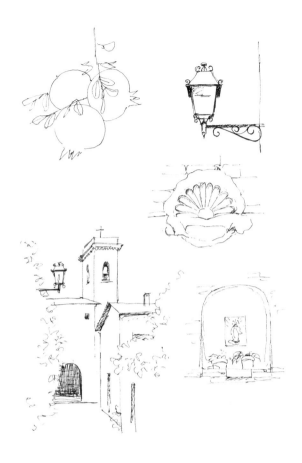

2.

描繪眼前所見的景緻。物體的大小比例可隨意描繪，並依整體畫面決定排列的順序。

3.

每一次速寫時，請務必在短時間內完成。先描繪簡單的線條，毋須太在意畫錯的部分，陰影處也可以一起描繪。

4.

上色時不用全部塗滿。一邊配合有限的時間，一邊快速描繪。

5.

白色圖樣使用白色中性筆描繪即可。底下襯著色彩飽滿的背景，使白色圖樣顯得更加美麗。

〔白色中性筆請參考.9〕

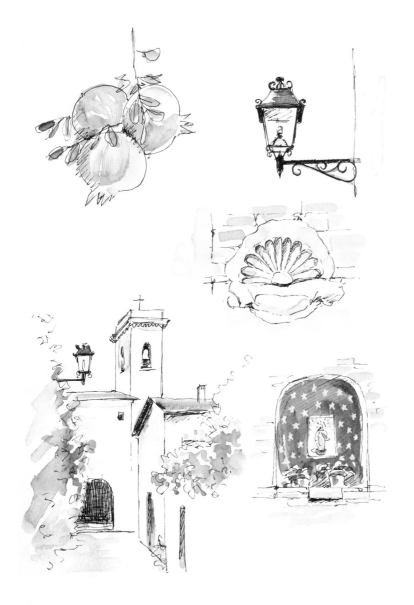

6.

如上圖所示,
組合完整的配置圖。

Tips 1
翻到紙張背面檢查,或對著
鏡子觀察,以鏡像客觀地瞭
解整體的比例。若稍嫌單
調,可再添加一些圖案作調
整。最後寫下文字讓畫面更
加完整。

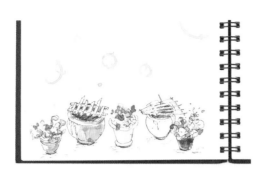

7.

如左圖般，簡單地橫向並列，也很有味道。

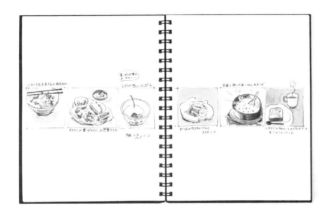

8.

跨頁並排多樣食物的設計，看起來也更加美味。

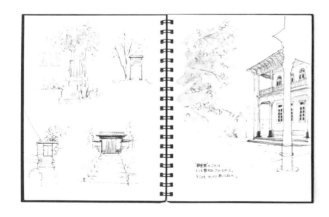

9.

整個畫面以統一色系描繪，即使不同風景，看起來也能融合協調。請多方嘗試各種不同的搭配方法吧！

Advice

構圖靈感

速寫的畫面配置也許讓很多人傷透腦筋。但其實在生活中，靈感無所不在。日常生活即可多多培養構圖的敏感度。例如：參考雜誌的圖像編排、時常閱讀插畫繪本……都是很棒的學習方法。除了參考觀察之外，也須養成隨筆記錄的好習慣。如此一來，對速寫畫面的構成及圖像組合會有相當大的幫助。如以下範例所示，以圓形、四方形、文字或線條等簡單記錄下能使畫面豐富的構圖草稿。

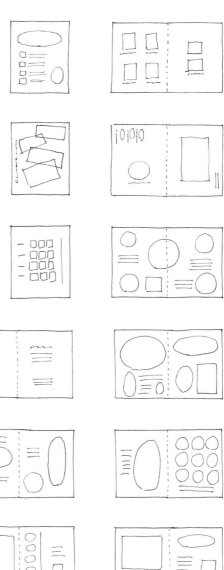

4. 組合不同場景&事物

有次在旅行途中迷了路,而巧遇了這幢有著可愛樓梯的房子。一隻可愛的黑貓悠閒地坐在梯階上,這樣美好的畫面,讓人忍不住會心一笑。當我速寫時小黑貓早已悄悄離去了,但仍可利用合成構圖,重現腦海中的印象,使畫面組合得更生動自然。

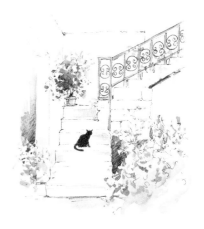

1.

首先挑選要合成的風景圖片。視線的焦點必須一致(使畫面自然呈現)。在此挑選了三張圖片作為合成構圖。

2.

合成畫面時可以鉛筆線輔助描
繪。特別留意風景和貓咪的尺寸
比例。

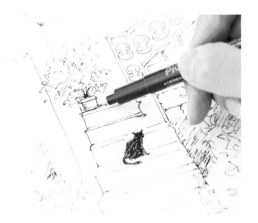

3.

為了豐富畫面，階梯上另外添加
了盆栽。茂密的枝葉可修飾或省
略不想描繪的部分。

4.

扶梯握把部分的花紋較為複雜，
可依喜好改變圖案或簡化。

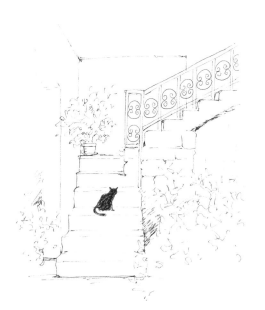

5.

代針筆的部分完成。請記得隨時
注意時間的分配。避免過度描
繪，簡化也是速寫的重要條件之
一，以不破壞畫面比例為前提簡
化即可。

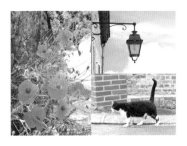

Tips 1

旅行時除了主要風景攝影之外，合成、
插畫用景象也請一併拍攝起來。例如：
盛開的花朵、路燈、散步的貓咪……都
是速寫時的好素材。

畫上陰影後，畫面大致完成。

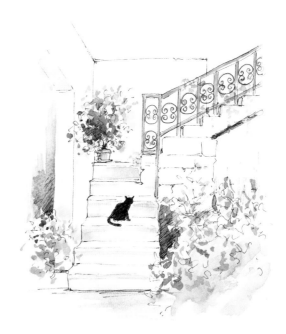

7.

為喜歡的部位加強塗色，合成
速寫即大功告成。

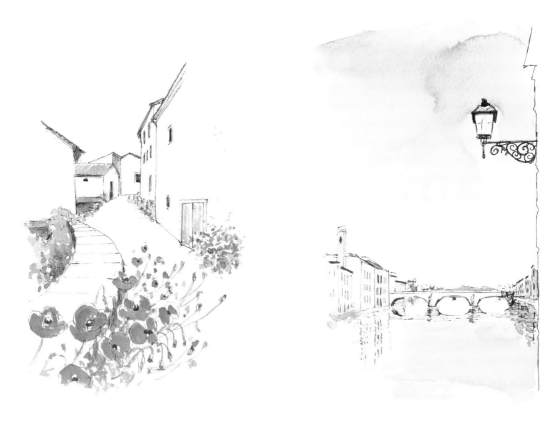

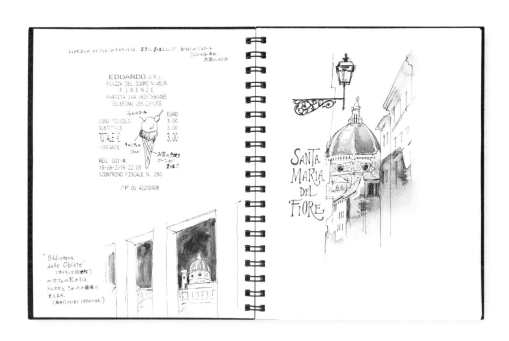

Firenze

在義大利的Firenze有非常多豐富的繪圖
Point。

被譽為百花之都——Firenze的街道上，陳
列著許多美麗的藝術品，還有非常多值得一
看的景點，令人目不暇給，甚至難以撥空進
行速寫。連享用美食時，都想利用空間來描
繪這麼美麗的景緻。

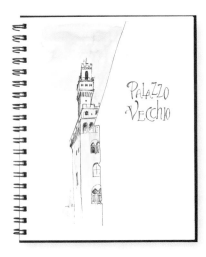

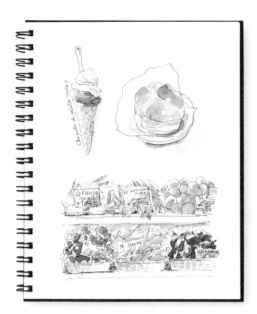

Chocolate & vanilla swirls ?

60 FINOCCHI
€14 IN3本
60 ZUCCHINI FIORE
€2 TONDO
€4 CAROTA
HELLO

予定通り、フィレンツェのアパートメント
"APOSTOLI BLU" に到着。
5:30pmに、夫婦揃って、無事
カーサデラミーアの千穂さんにもお逢いできました。
とてもステキなアパートメント……お部屋も広々です。
千穂さんには、お部屋に案内することになったりで。
フィレンツェの町、そして、プーリア州にいたるまで
細かな情報を きれいな色々な たくさくし、使って。
ほんとうに感謝!!! (本当にサイトにしてもらいました。♡♡♡)
ここでの4日間が とても楽しみ。ワクワク

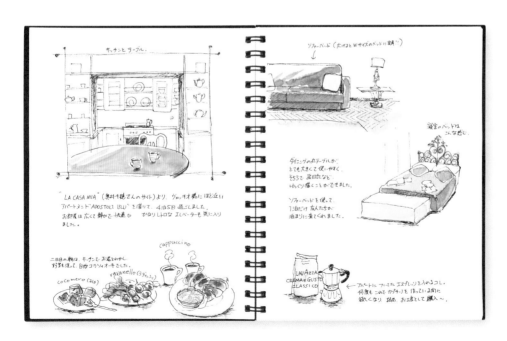

キッチンとテーブル。

ソファーベッド (たぶんとWサイズのベットに類!!)
↓

寝室のベットは
こんな感じ。

"LA CASA MIA" (黒井千穂さんのサイト)より、ヴェッキオ橋にほど近い
アパートメント"APOSTOLI BLU"を借りて、4泊5日過ごしました。
お部屋は広くて静かで快適♡ かなりレトロな エレベーターも気に入り
ました。

ダイニングのカラーテーブルが
とても大きくて使いやすく
そうで、返事など
ゆっくり描くことができました。

ソファーベッドを使って
1泊だけ 友人たちが
泊まりに来てくれました。

二日目の朝は、キッチンでお湯をわかし、
野菜を洗って、自由にコランを朝ごはん。

cappuccino

cocomero (スイカ)
ravanello (ラディッシュ)

アパートについてた エスプレッソを入れるコレ。
何度もこれでカプチーノを作っている間に
欲しくなり、結局、お土産として 購入〜。

LAVAZZA
CREMA e GUSTO
CLASSICO

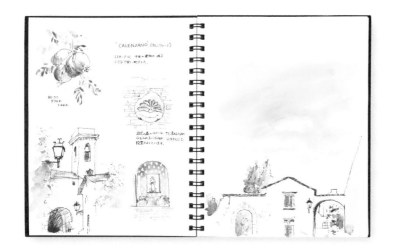

"CALENZANO (カレンツァーノ)"

Oggi è il giorno felice ♡♡♡

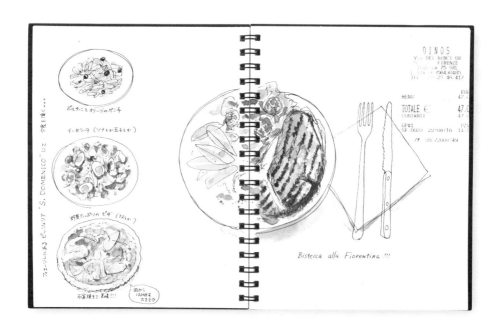

Bistecca alla Fiorentina !!!

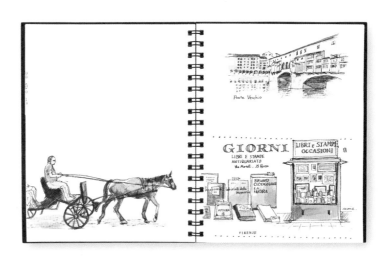

造訪大城鎮時，也請從身旁的小事物開始
描繪。難得來到Firenze，從早到晚都不停
歇地速寫，實在有些浪費美景時光。較為
複雜、龐大的景色回國後再行繪製即可，
好好享受當下的旅程才是最重要的事。若
時間允許，請往郊外走走，若能造訪美麗
的Toscana那這趟旅程就更完美了。

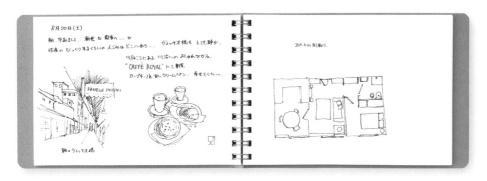

5. 有框架風景的構圖

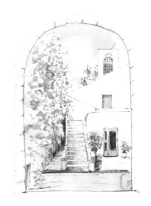

從飯店窗口向外望去的風景。連接拱門的小徑、中庭、柱子和柱子相間的民宅……被框起的風景總是有一股神祕的魅力。有框線的構圖，不論是設計層面，或整體比例等都具有先決的優勢。一邊散步，一邊試著找尋這些類似「畫框」的構圖吧！

1.

以下描繪的是透過拱門呈現的景色。首先以鉛筆輕輕畫出拱門的形狀。

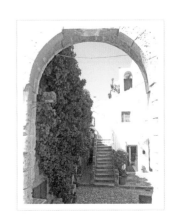

2.

描繪拱門內的景色時,請先尋找
第一眼就看見的形狀。畫面中最
容易看見的是天空形狀。以鉛
筆輔助描繪出輪廓。

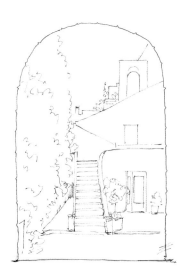

3.

以代針筆描繪。不用太在意多
餘、錯誤的線條,是速寫最主要
的大原則。

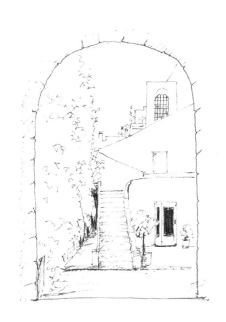

4.

初步完成的畫面。除了黑色部分之外，也一併以代針筆描繪陰影線條。

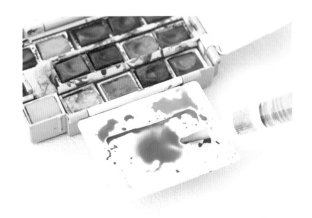

5.

陰影上色。陰影色以藍色調呈現。將多種鮮豔的色系混調成灰色系，可使陰影部分顯得更加自然。

6.

一口氣塗繪大片陰影。請在顏色乾燥之前全部完成，毋須太過要求整齊也無妨。

7.

如果還有時間，請挑選其中一色，渲染上襯托色，為陰影處增添幾筆韻味。

（圖中選擇了天空色）

8.

左側的樹叢太過陰暗單調，點出花朵圖樣。不執著於所見事物，隨機應變的神來一筆也是重要的繪畫能力之一。

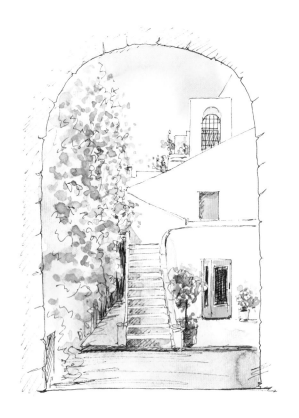

Tips 1

注意斜線部分的形狀。如
P.49所載,構圖時留意幾何
形狀的部分。尤其框線風景
的構圖最容易辨識空間的形
狀。

Tips 2

例如,以區塊分割被框起的
部分,並從最顯而易見的形
狀開始描繪。這也是快速作
畫的方法之一。

9.
完成。

Advice

框線構圖

有沒有曾經將一幅畫裱框後，發現畫面突然顯得更美麗了呢？圖畫或插畫等使用框線的方式可讓畫面看起來更完整。將風景以線條框起來的技法和裱框的原理其實是一樣的。

框線以外的空間直接留白，也可速寫畫面更有設計感，真是一石二鳥的好方法。從路邊窺探的深景，也可以稱作是框線構圖的一種。
看到這樣的構圖會讓人忍不住想像景象深處到底有什麼，是一種充滿幻想氛圍的速寫方式，令人不禁更加期待遠處的美景。

不只是眼前美麗的風景，框線構圖也需要多方攝影一些圖片素材進行合成。例如，改變遠處的景色等。合成時，須留意圖片的視線的角度是否一致，才能使畫面自然呈現。

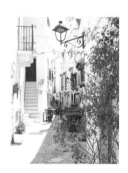

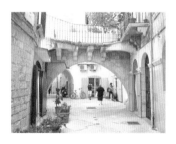

在拍攝速寫景色素材時，拍攝角度也必須維持一致。若近景有鮮豔花叢等，也請一併入鏡。有風景圖的輔助，在速寫時會非常有幫助。但請避免描繪得太過精細，適度的簡化也是重要的原則之一。

6. 記錄旅途風景的素描本

旅行結束後,看著素描本一頁頁裝載著旅行的記憶,是件
非常幸福的事呢!以下介紹製作一本旅行蒐集畫冊的方
法。請先決定畫面的組合構成,旅行時可以更快速且明確
地找到速寫的目標。

1.

首先從素描本第一頁開始,像是
一段引人入勝的楔子,畫上與主
題相關的插圖,並寫上主體文
字。

2.

素描本最後一頁。伴隨著前後
呼應、餘韻無窮的速寫插圖，一
旁留下旅行的日期及繪圖者簽
名。

3.

其中配合紙張頁數來為整個旅
程的速寫作分類。例如，依造訪
的城鎮、景點、主題，或依旅行
天數等不同方式分配頁數和構
圖。

Tips 1
若速寫內容和原先預定的構圖不同，請*毋須*太過在意，可隨機應變改變位置、依照筆記的配置尋找大概的景色位置，便可以輕鬆地描繪出自己最喜歡的畫面。

4.

請善用便利貼來預設每一頁構圖。可從本書所介紹的各種構圖中挑選合適的範例。

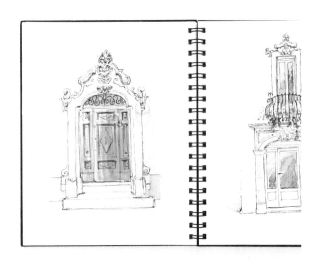

5.

亦可如右圖所示，將速寫畫在單張繪圖紙，再貼回素描本。

6.

除了速寫之外，還可用來蒐集行
程表、門票、單據……有著無限的
可能。外型像一般畫冊的素描繪
本，令人興奮又期待地記錄著整
趟旅程。

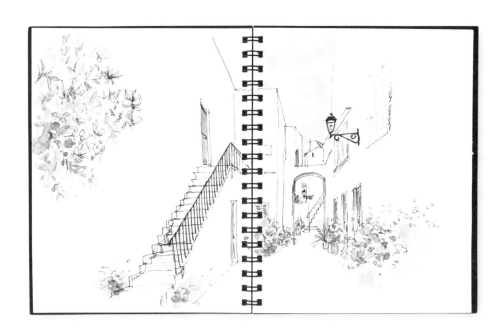

Puglia

位在靴子形義大利的腳後跟處有一個名為
Puglia的美麗地區。其中Paese是座落於
Puglia中央的小鎮。蜿蜒的道路、白色牆壁
的住家、樓梯上裝飾的花朵……每個角度都
是動人的一隅。還有許多拱門式建築，是我
最喜愛的作畫題材，有幸到此一遊真的很開
心。

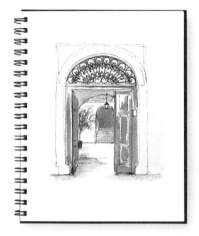

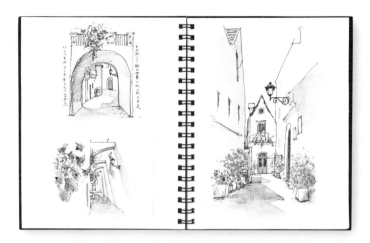

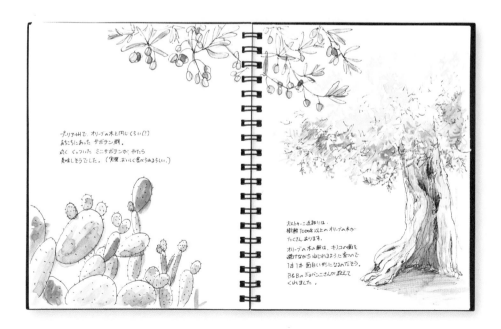

プーリア州で、オリーブの木と同じくらい(?)
あちこちにあった サボテン畑。
ぬく くっついた ミニサボテンが、やたら
美味しそうでした。（実際おいしく食べられるらしい。）

オストゥーニ近郊には、
樹齢 1000年 以上の オリーブの木が
たくさん あります。
オリーブの木の幹は、キノコの面を
避けながら ねじれるように育つので
1本1本 面白い形になるのだそう。
B&Bの ジョバンニさんが 教えて
くれました。

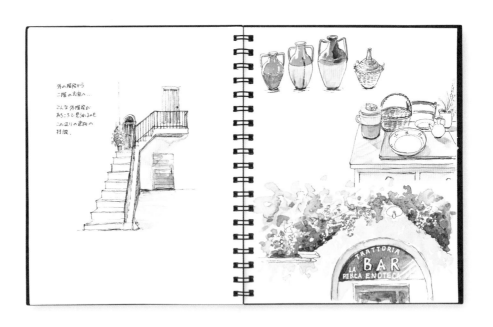

外の階段から
二階の玄関へ。

こんな外階段が
あちこちで思われるのも
この辺りの建物の
特徴。

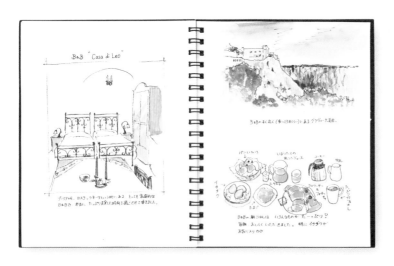

B&B "Casa di Leo"

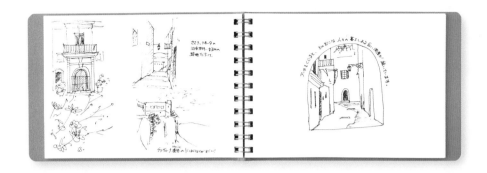

這次請了寄宿家庭夫婦開車帶我遊歷了各個不容錯過的景點。來到第一次造訪的地方,先請教當地的居民,也是讓旅程更順利的好方法。一望無際、綿延不絕的橄欖田園讓人留下深刻的印象,是一趟非常棒的旅行。當然,Puglia的食物也非常美味,不論是速寫還是料理都令人樂在其中。

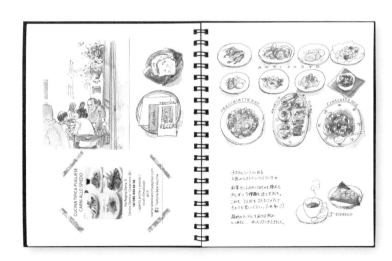

Chapter. 3

風景速寫的小禮物

一段旅程結束後,包裝送給朋友們禮物時,
也一併送上自己的速寫風景插畫吧!不論是
原畫或印刷圖皆可,將速寫時愉快的心情,
也當成禮物傳達給對方。一定比現成的包
裝、卡片更令人感動、快樂。

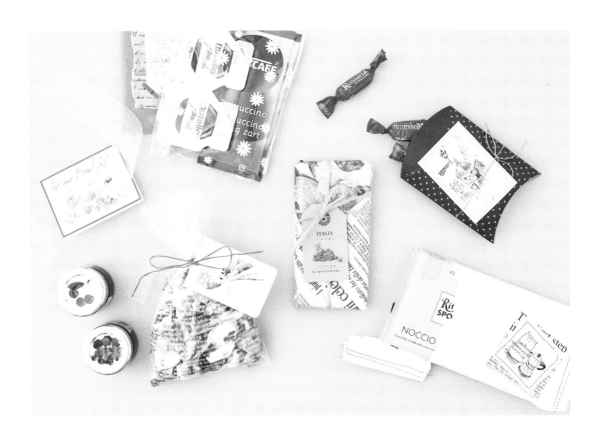

Chapter. 3　風景速寫的小禮物

1.　風景速寫禮物小卡

旅行的時候，常常去當地超市購買礦泉水時，順便買紅茶
包、咖啡沖泡包、糖果……這些都可以當作旅行的小禮物。
附上速寫小卡片，馬上搖身一變成為超有誠意的禮物！

●材料
透明塑膠袋 / 印刷紙 / 織帶或是繩子 /
包裝紙等

1.

禮物搭配上當地的風景繪圖。
請考慮風景和禮物的合適性。

2.

將速寫圖案印復古的紙材上。
可以運用家庭用影印機製作。

3.

附上藝術文字、手寫字或直接
運用電腦字體再行印刷。

4.

透明禮物袋中裝入糖果，綁上
蝴蝶結和卡片就完成了。以速
寫插畫傳遞濃厚的心意。

5.

當地的報紙、筆記本……皆可
用來當成禮物的包裝紙，呈現
出另一種不同的韻味。

6.

包裝方法也很多樣。例如：貼
上紙膠帶、縫紉機縫合、對摺
卡片、標籤型卡片……各種不
同製作方法非常有趣。

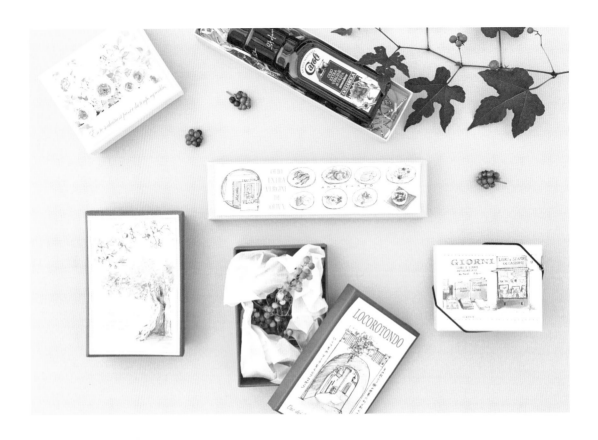

2. 風景插畫禮物盒

我非常喜歡禮物盒，常常購買各種不同樣式的盒子，也試
著自行手作。一起來製作禮物盒，並將風景速寫貼在盒蓋
上作為裝飾吧！

●材料
盒子 / 印刷紙、透明貼紙等

1.

準備盒子。雖然可以購買市售品，但手邊如果有平常吃完的糖果、餅乾盒等，都可以預先留下。

2.

首先準備紙張，亦可使用透明貼紙。如果都沒有黏膠（木工用黏膠等）也無妨。

3.

將風景速寫複印在紙張或貼紙上。也可以利用電腦合成，添加可愛的貼圖等後製加工。

4.

紙張背面塗上漿糊後貼合。

5.

貼上透明貼紙，禮物盒就完成了。手作禮物盒更能表示送禮著真誠的心意喔！

6.

放進乾燥花草或肥皂，散發出旅行的香氣。也可附上旅行時拍攝的風景照。

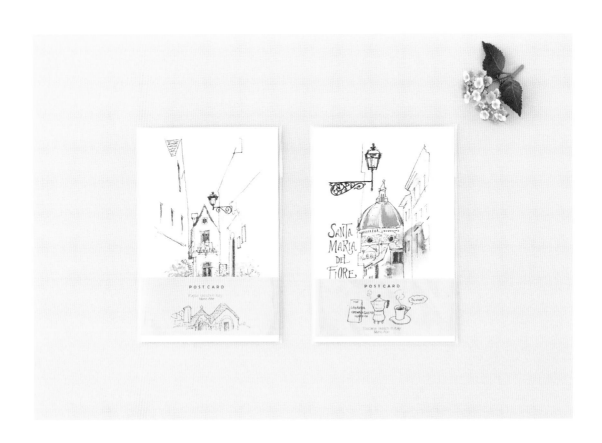

3. 風景明信片組合

旅途中帶回來的最棒禮物應該還是旅行中美麗的風景吧！
像這樣將速寫製作成一套明信片，分享旅途的喜悅和快
樂。

●材料
明信片紙／腰封用紙（插繪圖紙）／
漿糊／透明袋

1.

挑選速寫圖案。不只是風景，也可選擇當地的美味食物或可愛的花草。

2.

製作明信片住址資料面。務必寫上Post Card英文字母。

※如果沒有寫上Post Card，則無法以明信片的郵資寄出。

3.

表面印上速寫風景圖。可依造訪城鎮整理成一組。

4.

製作腰封。取一張較大的紙張印刷後，依橫向長條狀裁剪。印刷時，請連地名一併記入。

5.

如果覺得步驟 *4* 有困難。請裁剪一條長條形紙片，再手繪插圖和抒寫即可。

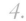

6.

5至6張明信片為一組，以腰封包起，內側塗上固定黏膠。放進透明袋中即完成。

4. 裱框插畫傳情意

想送禮物給非常忙碌無法抽出時間旅行的朋友、很照顧自己的長輩等,裱框插畫是傳達心意的最好方法。將小小的速寫錶框後,看起來更精緻有味道。將原畫送給最重要的人吧!

●材料
速寫畫 / 畫框 / 台紙用紙 / 紙膠帶 /
織帶或繩子 / 包裝紙

1.
配合圖畫尺寸準備畫框。素雅的速寫適合搭配簡單的畫框。

2.
畫框大小和繪圖紙不合也無妨。可利用有顏色的台紙或紙膠帶，調整比例。

3.
放進速寫繪圖紙。請記得簽上自己的名字。

4.
我在國外找到這種摸起很舒適的紙張，拿來當包裝紙使用非常合適。
（義大利蒿紙CARTA GIALLA）

5.
將畫框包裝起來。如果畫框附有盒子，請直接放進盒子再包上包裝紙。

6.
綁上織帶或麻繩即完成了。可在包裝紙上抒寫文字或蓋上特色印章，能使整體更加完美。

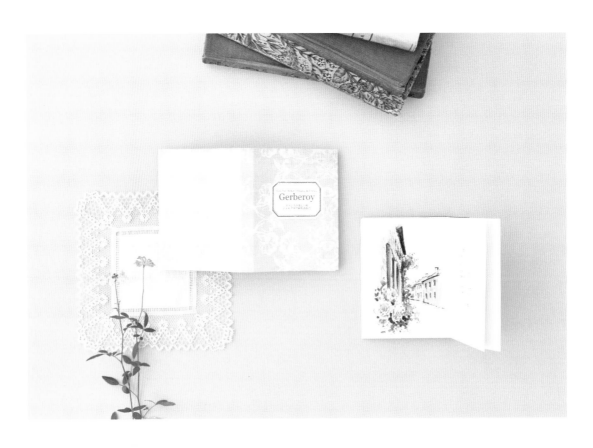

5. 旅行速寫的小小插畫集

旅行結束後,看著素描本一邊回想旅途的種種美好回憶,真的很棒!除了自己之外,收到禮物的人一定也會無比感動。試著製作速寫風景的小小插畫本吧!以下介紹即使沒有專業工具,也可簡單作出的插畫本。

●材料
明信片紙:148╳100cm / 厚紙(148cm+厚度)╳100cm / 封面用紙 / 木工用黏膠 / 漿糊 / 平筆

1.
明信片單面印上圖案。附上文字或實體照片,會使畫面更加豐富。封面和封底均需另外製作。

2.
印刷紙正面和正面摺疊,畫面朝內。

3.
使用木工用黏膠和漿糊以1:1調合。這樣的比例比較好塗抹,但也比較慢乾。

4.
本子內側一半,以平筆均勻塗抹。桌面請先鋪上報紙等,以避免塗抹紙張邊緣時弄髒桌子。

5.
一片一片對齊邊端候貼合。全部黏完後,以文鎮固定,使內頁紙張完全密合。

6.
本體、表紙塗上黏膠(背面不塗)。封面製作完成後,請放進步驟5的本子,即完成。

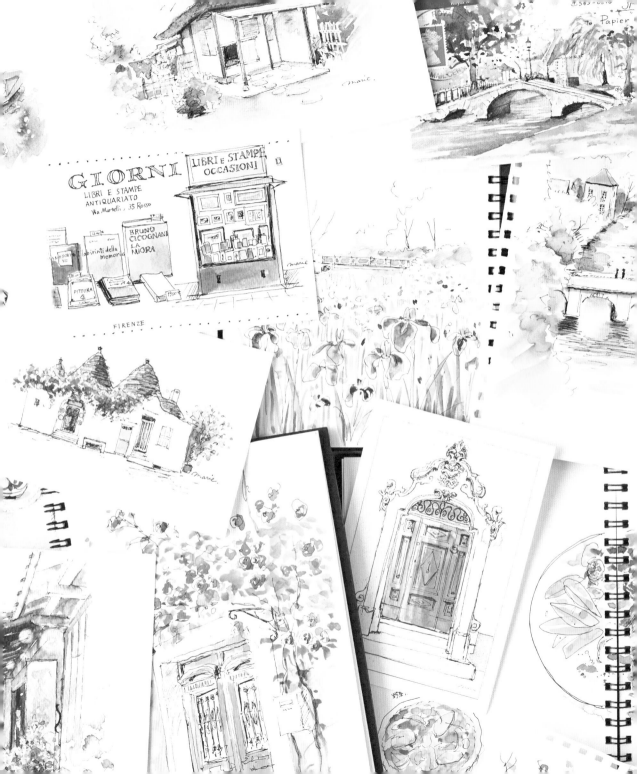

GIORNI

LIBRI E STAMPE
ANTIQUARIATO
Via Martelli, 35 Rosso

LIBRI E STAMPE
OCCASIONI

BRUNO
CICOGNANI
LA
NUORA

manoscritti labirinti della
memoria

PITTURA

FIRENZE

To Papier

marie.

marie.

marie.

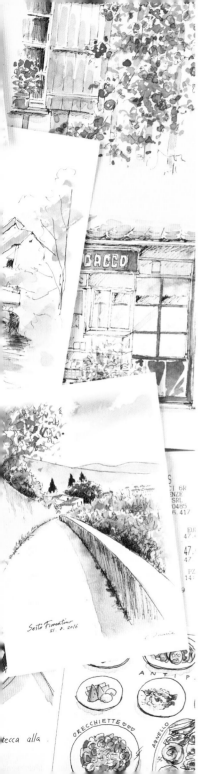

歡迎回來。
速寫之旅好玩嗎？

應該很多人嚮往「帶著速寫本去旅行」。但在匆忙的生活壓力下，能實踐的人實為少數。我自己也是忙碌的家庭主婦，非常瞭解這種繁忙的生活。

但還是想為自己留下一些寶貴的時間，踏上美好的旅程。而我喜歡的速寫，就是為了可以親自留下這些美麗的風景。因此構思了很多短時間可以完成速寫的方法。簡化描繪、重點部分上色就能輕鬆完成。在非常寶貴的旅行時光中，比起畫面的完整性，輕鬆、恬意地享受過程更為重要。

年輕時，我也曾背上背包，就開啟一段歐洲之旅。寫旅行日記時，即興描繪了許多當地的美麗景緻。像這樣不以速寫為目的的輕鬆塗鴉，心情保持愉悅自在，更能沉浸在旅行的快樂當中。

旅行的速寫，是人生的珍貴寶物之一。希望這本書能幫助您創造出更加明豔、動人的人生。
若本書在旅行的準備上能有所幫助，或感覺身歷其境，就像跟著我完成一趟旅行般，一起享受所有過程，那真是最令我倍感幸福的事了！

あべまりえ

國家圖書館出版品預行編目資料（CIP）資料

旅の水彩繪詩：彩繪旅途的花.草.巷.弄/あべ
まりえ作；洪鈺惠譯. -- 二版. -- 新北市：良品
文化館, 2024.02
　　面；　公分. -- (手作良品；62)
譯自：旅の時短スケッチ
ISBN 978-986-7627-59-9(平裝)
1.CST: 水彩畫 2.CST: 繪畫技法

948.4　　　　　　　　　　　113000790

手作良品 62

旅の水彩繪詩
彩繪旅途的花・草・巷・弄

作　　　者／あべまりえ（Marie Abe）
譯　　　者／洪鈺惠
發　行　人／詹慶和
執　行　編　輯／李佳穎・詹凱雲
編　　　輯／劉蕙寧・黃璟安・陳姿伶
封　面　設　計／陳麗娜
美　術　編　輯／周盈汝・韓欣恬
內　頁　排　版／陳麗娜
出　版　者／良品文化館
戶　　　名／雅書堂文化事業有限公司
郵政劃撥帳號／18225950
地　　　址／220 新北市板橋區板新路 206 號 3 樓
電　子　信　箱／elegant.books@msa.hinet.net
電　　　話／(02)8952-4078
傳　　　真／(02)8952-4084

2024 年 2 月二版一刷　2017 年 6 月初版一刷

定價 380 元

旅の時短スケッチ
Copyright © Marie Abe 2016
Originally published in 2016 by BNN. Inc.
Complex Chinese translation rights arranged through
Owls Agency Inc.

經銷／易可數位行銷股份有限公司
地址／新北市新店區寶橋路 235 巷 6 弄 3 號 5 樓
電話／ (02)8911-0825　　傳真／ (02)8911-0801

STAFF

作　　者　あべまりえ
攝　　影　水野聖二
設　　計　中山正成（APRIL FOOL Inc.）
編　　輯　石井早耶香
編輯助理　金山惠美子

GIARDINO
DEI SEMPLICI

GIARDINO
DELLA
CHERARDESCA

VIA GUELFA

S. MARCO

STAZIONE
CENTRALE

MUSEO
ARCHEOLOGICO

VIA DEGLI ALFANI

VIA NAZIONALE

S. LORENZO

ACC.
BELLE ARTI

S. MARIA
NOVELLA

OSPEDALE
S. M. NUOVA

S. MARIA
DEI PAZZI

VIA DEI PILASTRI

PIAZZA DUOMO

TEMPLE
ISRAELITIC

VIA DELL' ORIUOLO

P. ZA
STROZZI

PAL.
RUCELLAI

VIA DEL CORSO

P. ZA
DAVANZATI

BARGELLO

MERCA
S. AMB

VIA DELL' AGNOLO

PIAZZA
SIGNORIA

VIA GHIBELLINA

PONTE
S. TRINITA

PALAZZO
VECCHIO

S. CROCE

VIA P. T.

UFFIZI

S. SPIRITO

PONTE
VECCHIO

BIBLIOTECA
NAZIONALE

TTA DEI MALCONTEN

LUNGARNO DELLA ZE

PONTE
ALLE
GRAZIE

Fiume

COSTA SAN GIORGIO

PALAZZO
PITTI

LUNGARNO SERRISTORI

PORTA
S. MINIATO

GIARDINO
DI
BOBOLI

VIA DI BELVEDERE

PIAZZALE
MICHELANGELO